U0086420

水 彩 畫

水 彩 畫

各種水彩畫著色技法
的步驟解析

Michael Warr 著

林仁傑 譯

視傳文化事業有限公司

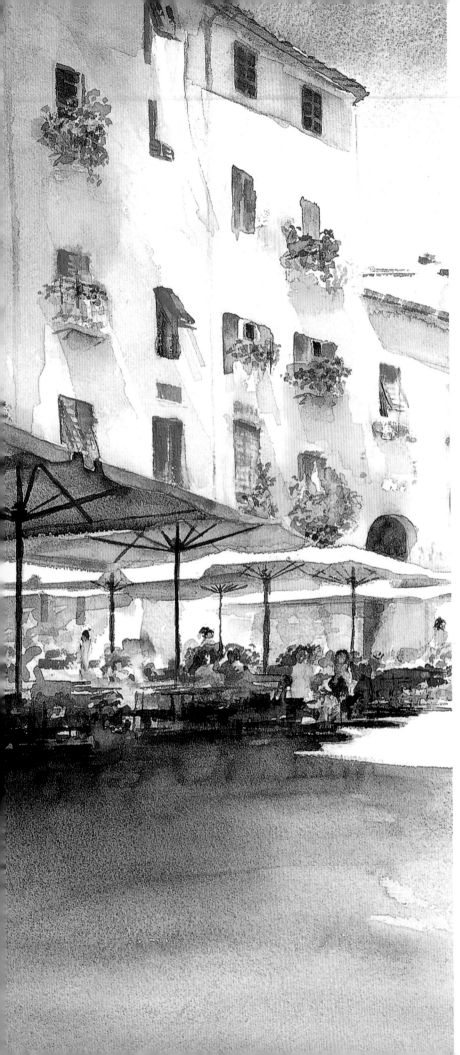

水彩畫-各種著色技法的步驟解析
Watercolour Painting pure and simple

著作人：Joe Francis Dowden
翻　譯：林仁傑
發行人：顏義勇
編輯人：曾大福
中文編輯：林雅倫
版面構成：陳聆智
封面構成：鄭貴恆
出版者：視傳文化事業有限公司
　　　　永和市永平路12巷3號1樓
　　　　電話：(02)29246861(代表號)
　　　　傳真：(02)29219671
郵政劃撥：17919163視傳文化事業有限公司
經銷商：北星圖書事業股份有限公司
　　　　永和市中正路48號B1
　　　　電話：(02)29229000(代表號)
　　　　傳真：(02)29229041
印刷：新加坡 Star Standard Industries (Pte) Ltd.

每冊新台幣：500元

行政院新聞局局版臺業字第6068號
中文版權合法取得·未經同意不得翻印
◎本書如有裝訂錯誤破損缺頁請寄回退換◎

ISBN　986-7652-09-6
2004年3月1日　初版一刷

A QUARTO BOOK

First published in New York by
Watson-Guptill Publications,
a division of VNU Business Media, Inc.,
770 Broadway
New York, NY 10003
www.watsonguptill.com

Copyright © 2003 Quarto Inc.

Library of Congress Control Number: 2003103064

ISBN: 0-8230-4814-4

All rights reserved. No part of this publication may
be reproduced, stored in a retrieval system, or
transmitted in any form or by any means, electronic, mechani-
cal, photocopying, recording, or otherwise, without the prior
permission of the copyright holder.

QUAR.SIWA

Conceived, designed, and produced by
Quarto Publishing plc
The Old Brewery
6 Blundell Street
London N7 9BH

Editor: Kate Tuckett
Art Editor: Anna Knight
Designer: Tania Field
Photographers: Martin Norris, Paul Forrester
Assistant Art Director: Penny Cobb
Copy Editor: Jean Coppendale
Proofreader: Anne Plume
Indexer: Pamela Ellis

Art Director: Moira Clinch
Publisher: Piers Spence

Manufactured by
Universal Graphics Pte Ltd., Singapore
Printed by
Star Standard Industries Pte Ltd.,
Singapore

目錄

序文

　　《水彩畫》這本書是為了幫助讀者了解水彩畫的真實面貌，以及熟習所有的畫法而設計的。縱使你是一位道道地地的初學者，而且未曾畫過水彩畫，但只要依循本書所提供的建議，必能很快地學會本書所提供的每個圖解練習計劃。練習不同的技法、實驗不同的表現風格、色彩和題材，直到你發現什麼樣式的畫法最適合你的需要為止。

　　水彩畫的好處之一是簡易方便。無論何時、何地——在家或戶外，你都能隨處作畫。不僅材料容易準備，而且一旦熟練就更能體會既簡易而又能隨心所欲地畫出水彩畫作。

　　在這本書當中，已經將水彩基本技法解釋得非常清楚，而且提供簡明的步驟示範；每一圖片代表每一步驟。因此基本的方法都被分解成易於瞭解的步驟。技法部分所展現的是要告訴你如何掌握建構水彩畫的基本要素。當你有心去體驗本書所提供的學習計劃時，你可以參照或運用其中所提供的資料，描繪你所要畫的水彩畫。

　　自然界的「美」，原本就是水彩畫的主要材料。顏料的透明性、水彩紙的白淨、以及永無止境的色彩變化，它們能很快地融合在一起。本書將教你運用其中的許多特質。水彩畫是快速表現視覺感受的好方法。只要短短幾分

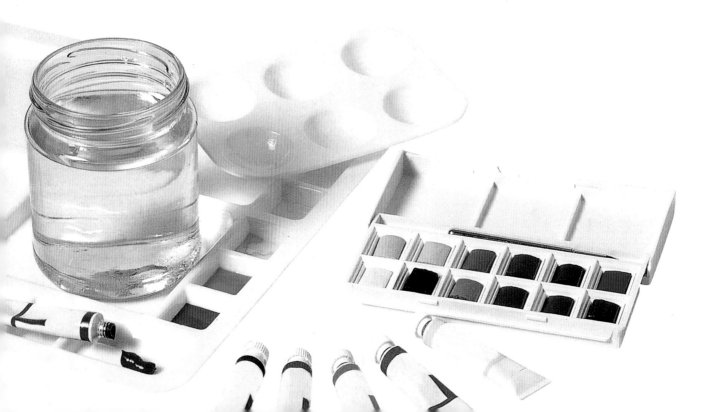

鐘，就能運用一些著色技法表達你的訴求，以及活潑的想像力。例如，將顏料塗在濕的畫紙上時，顏色會均勻地擴散開，並且在乾後顯得平滑柔順而不留筆跡。保留三分之一的白紙，而後使畫面呈現藍藍的海洋與天空，然後在船隻的帆布上賦予陽光。

運用亮麗的色彩畫出熱帶鳥類、釀酒之鄉的波動狀的葡萄園、水景、面龐、花卉、樹木、建築等等——這些題材均在本書中以合乎邏輯的步驟示範，展現出無限的可能性，進而在讀者建構畫作時，導引出創作信心。創作美好畫作的關鍵乃在於：如何使水彩畫的媒材為作品發揮其功能。

水彩的透明性，很容易使人一見傾心，而且水彩的美麗更使人樂於仔細觀賞─既使是簡單的一幅畫。假如你能保持作品的純樸與明朗，不要畫得過於繁複，就能掌握到水彩的透明性。

《水彩畫》書中的示範計劃，所訴求的是使讀者熟悉使用水彩畫的原理、原則，進而能創作出美好的圖畫，並培養作畫的信心。你的作品可以表現得輕鬆明亮，或運用色彩的亮麗效果使畫

面顯得閃閃發光。你不必在畫中依照那些提供參考的步驟如法泡製。事實上，假如藝術家都依照本書所提供的練習計劃再畫一次，他們所展現的結果將會是不一樣的。這就是水彩之美——既難以預期而又多變的特性，這些特性正是它的優點，你可以將這些特性充分表現在畫中。

水彩畫並沒有固定法則，只是需要一些導引要領。有許多的技法提供你去選擇運用，而且它都能配合你運用上的需要。水彩畫確實是太美了。創作水彩畫並不需要依循呆版的門徑。水彩畫所展現的美好成果總是讓人感到欣慰而又能體驗高度的成就感。

透過這些示範步驟的練習，建立信心、擴展你的才華。當你看見作品呈現出來的成果，就會因此受到激勵。探尋你個人的方向並找出優點所在，快快樂樂地去畫畫吧！

材料

水彩畫有許多勝於其他媒材的優點，而其中最大的優點是：只需要少數廉價的設備，即可從事水彩創作。事實上，水彩畫的基本材料只是顏料、紙張、畫筆和乾淨的水。

顏料

水彩顏料都是為了能長久保存而設計的。它們的製作目的不像號誌設計、建築、汽車等使用的顏料那樣反射表面光線以引發我們對所見物體產生視覺意象與色彩感受。水彩顏料不同之處是在於它的透明性。光波透過水彩顏料、直抵顏料底下的紙面，然後又透過顏料反射回來。紙張本身的白色，實實在在地照亮水彩畫上的色彩。

當水彩顏料塗抹保留後，若未受到太多因素干擾時，它會維持本有的優越特質。讓色彩順著筆尖流入乾淨的水時，可以看到色彩的順暢流動，以及向四周推移的美好過程。假如以單一筆觸將水彩顏料塗在乾燥的紙上時，乾了以後可以保持它的光鮮亮麗。

預製的水彩顏料常見的是全乾顏料或半乾顏料（即一種管裝液體顏料）（1）或盤裝顏料（2），每一種形式的顏料都有它的優點和缺點。因為有些顏料製作上比一般顏料昂貴，因此它們依照每一不同顏料標上價格。顏料本身的成分無法附貼說明資料，因此標示於包裝上，通常是阿拉伯膠拌合其他物料。這種膠料使顏料能附著於水彩紙上，也使顏料流動和均勻擴散。

鈷藍（cobalt blue）是一種常以其本有顏色或與其他顏色調合後用於表現天空的色料。當它混合深褐色時，將會產生一系列的暖灰色和冷灰色。深藍（ultramarine blue）是一種較溫暖的藍色，它也擁有鈷藍色同樣的調色功能。

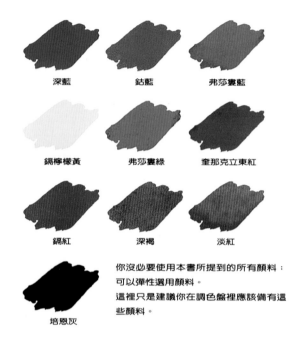

深藍（**ultramarine blue**）在光譜（spectrum）上較靠近紅色，將它調合奎那克立東紅（quinacridone red）後會變成紫色（violet），而若調入淡紅（light red）則變成深灰色。

弗莎婁藍（**phthalo blue**）也可以畫出很好的天空色彩，若加入培恩灰（Payne's gray）則成為較暗的藍色，常被用於表現河面或海面所反射的天色。

鎘紅（**cadmium red**）可以視為表現田野裡的罌粟花的基本色。

深褐（**burnt sienna**）是一種暖土褐色，使用範圍很廣；淡紅（light red）是畫建築物裡的磚塊或磁磚所用的色彩，也常用於畫肖像畫。培恩灰（Payne's gray）可以在你的調色盤裡充當黑色使用，譬如把它加入綠色裡，可以畫樹木、林地和植物葉子的暗面。加少量的弗莎婁綠（phthalo green）於大量的鎘檸檬黃（cadmium lemon）裡可以描繪亮麗的夏日綠色，而調入深褐色則可以用於表現寫實的植物葉子。

你沒必要使用本書所提到的所有顏料；可以彈性選用顏料。
這裡只是建議你在調色盤裡應該備有這些顏料。

深藍　　　鈷藍　　　弗莎婁藍

鎘檸檬黃　弗莎婁綠　奎那克立東紅

鎘紅　　　深褐　　　淡紅

培恩灰

紙張

水彩紙不同於我們在生活週遭所看到的書本和文具店櫥櫃裡的紙張。它適用於水，浸泡水中而不受損傷；當我們伸展開水彩紙時，它既強韌而又不易撕裂，而且細緻得足以製造出最美好的效果。它禁得起浸泡的特性猶如城市舖馬路般的效果。非但如此，它還能讓我們畫出微妙的花卉和兒童的面孔。

水彩紙通常是以傳統技術製作，也就是說它是運用古老的方法製作。水彩紙是一種厚紙，是用天然纖維或是類似現代纖維的製作方式製作的。它能承受大量水分和顏料的覆蓋，也能使色彩稍微顯得淡些。水彩紙能使色料附著於紙面而不至於過度滲入紙張纖維裡。它在作畫時可讓藝術家隨個人需要，清晰明確地畫出自己所要的色彩。有許多優良廠牌的水彩紙都有其獨特性。有些是以棉布料製作的。一般情形看來，紙張越厚，皺摺、凹陷等缺點就越少。結合紙張伸展功能和擇定適當的重量可避免紙張皺摺、凹陷等現象。

紙的重量

紙張有不同的厚度。它的厚度根據其重量來測定－紙張越重，紙張就越厚。重量指的是一令（ream）480張，而不是個別的一張紙。輕而薄的紙是90磅紙，從140磅開始是屬於中重量的紙，一般常用的中重量紙張是200磅紙張。300磅以上的紙可算是高重量的紙張。

伸展水彩紙

許多畫家採用140磅的水彩紙；有些採用比140磅重的水彩紙，雖然200磅和200磅以上的紙張使用時仍需要保持平穩。在你了解紙張之前你要培養妳自己的直覺判斷本能，然後開始畫出你自己的水彩畫。

伸展水彩紙包含起初的打濕，用筆刷上水或將紙張浸泡於水中均要讓紙面的水流掉，在水分未乾時用膠帶將紙張張貼在畫版上；或彈性地運用訂書針。你也可以用圖釘固定圖畫紙的四個角落。在使用之前讓紙張全乾。

紙張濕潤時會擴張。倘若在紙張尚未乾時就穩當地黏貼膠帶，乾了後會收縮繃緊得有如鼓皮一般。水分渲染開後皺紋會減至最少。筆者通常不會選擇打濕200磅中度重量水彩紙，以避免紙張皺摺。

紙的類型

基本的水彩紙張有三種不同底材（surfaces），其他紙張是由這三種變化出來。

熱壓紙（Hot-pressed paper）（1）是經過加熱的滾筒滾壓，使表面光滑的紙。這種紙通常是用於精確描繪植物的繪畫，初學者很少使用這種紙，而本書裡的所有表現性水彩畫，完全不使用這種紙。

冷壓紙（Cold-pressed paper）（2）是經過未加熱的滾筒與毛毯墊之間滾過使其紙面產生質感，或有「齒狀」（tooth）的紙。它是最常用的紙，是指未經表面處理的紙。意思是說它未曾經過熱壓處理。它具有略為粗糙的質感，剛好能讓水彩筆含著顏料在紙面上作出許多有用的效果。本書所提供的水彩畫製作計劃均採用這種紙。

粗面紙（rough paper）（3）是一種完全未經滾筒滾壓的紙，每一種廠牌製作的粗面紙均有它特有的粗糙紙面。這種粗糙表面在著色時會造成適度的影響，而且有助於控制顏料在紙面上的流動與整體畫面的處理。這種紙材只適用於彩繪天空或其他特殊效果的應用。含有適度水分之顏料的畫筆，在紙面上畫過時可創造許多不同的質感。縱使用於描繪細膩精確的水彩畫，也不能低估這種紙張所具有的潛能，尤其是可供遠觀的大型畫作。

淡色紙（tinted paper）（4），素描紙（cartridge or drawing paper）（5），描圖紙（tracing paper）（6）都是既便宜、其價值又難以預估的紙材。

紙張可以採購活頁（pads）（7）裝訂的整本形式或個別的單張方式；後者對於畫較大作品是有必要的。類似活頁裝訂的水彩紙是速寫式水彩紙（**watercolour blocks**）（8），此種水彩紙張貼作畫時，要用膠帶固定四個邊。畫作完成後，要小心拆下所有四個邊的膠帶。這種紙的表面平穩，但不如原先已伸張開的水彩紙效果那麼好。此種水彩紙適用於室外活動是的速寫。

筆

大小尺寸

正常情形下，軟毫筆都適用於畫水彩。渲染和大面積的著色都需要大的軟毫筆。扁筆（flat brushes）（1）或較大的圓筆（round brushes）（2），從十二號以上都適用於渲染和大面積的著色。乾的圓筆毫呈圓胖形，濕的圓筆毫呈細尖形，可以畫大筆顏料在紙上或描繪細節。畫精細圖像可用小圓筆（3），例如從二號到六號的筆尖就適用於畫細節。

兼毫（synthetic）或動物毛？

傳統材料的選擇多採用貂毛但因價錢昂貴而成為一種較高品質的筆材。但是如果能妥善運用，它們可持續使用很久。貂毛筆既富彈性而又平滑，筆毫尖、齊、勁、挺。這類水彩筆可以吸納大量顏料，又能順暢地釋出顏料，下筆或收筆時能展現其收放自如的特性。最好的貂毛筆沾水濕潤後會回歸尖挺原貌。西伯利亞貂毛筆（Kolinsky）是目前所知最好的水彩畫筆，但它區分許多等級，所以購買時要多參考目錄裡的資料。郵寄訂購通常是較經濟的方式。

兼毫筆比較便宜，而且也具有貂毛筆的許多優點。當改變色彩時，兼毫筆比較難清理乾淨，但是它們有自己的特性也可以當運用它們的筆尖畫細節。製作成功的兼毫筆（以尼龍或混合尼龍和貂毛）也是不錯的畫筆，它們具有一些貂毛筆的優點而又遠比貂毛筆便宜。

松鼠毫筆（squirrel-hair brushes）（4）（它近似駱駝毛）

比貂毛筆更能平穩控制大量色彩，也適用於大面積的渲染。它缺少貂毛和兼毫筆的挺勁，也不能掌控精細描繪。然而，此類筆卻適於畫大面積的天空色彩。它們的價錢遠低於貂毛筆。松鼠毛和貂毛混合的畫筆也是效能不錯的筆，價錢比貂毛筆便宜，但擁有貂毛筆畫細節的部份功能。

不同類型的筆

羊毫筆是用白色毛製作的大扁筆，也就是所謂的排筆，一般人所知道的羊毫筆（hake brushes）（5）適用於快速彩繪大面積的色彩。它們的筆毫柔軟，較不至於破壞畫面上的主要色彩。濕潤筆毫後，它那長而又直的筆尖可用來畫出定向的形體。

大小不同尺寸的扁筆（flat brushes）（1）可用於畫建築物的細節。窗子可用扁筆的單一筆觸工整地畫出來。屋頂和磁磚可以用扁筆快速而又精確的畫出來，略加力道時，可以畫出直線的邊。

豬毫筆（hog's hair brushes）（6）適用於去除顏料或塗抹大量顏料而不求其精確。小的扁豬毫筆可用來清除顏料使圖像顯得清晰。

中國毛筆（Chinese brushes）（7）是另類貂毛筆。這類畫筆能畫出極佳的流暢線條，例如畫樹枝。

畫精密細節最好是用二號和四號貂毛筆或兼毫圓筆，六號或八號圓形貂毛筆可用於吸納大量顏料，而品質好的毛筆可描繪細節，因為它有很好的筆尖。十六號圓松鼠毛筆可以用於塗抹大面積的色彩。十六號扁筆可用於畫建築物的細節，例如用單一筆觸畫出窗口。

鉛筆

大多數的繪畫作品是從淡淡的鉛筆速寫稿開始。這些速寫稿可以個別地畫在單張素描紙（cartridge paper）上或素描本（drawing pad）上，它們都可以在美術材料店裡取得。畫好鉛筆稿後，可在水彩紙上畫出淡淡的素描稿。鉛筆是用一個數目字和一個英文字來分辨它的等級。H表示硬筆而B表示軟筆，HB表示中硬度。數字越大表示越硬或越軟，例如，4H是很硬的鉛筆心，4B是很軟的筆心。適用於水彩畫的鉛筆大約是HB到2B（中軟）之間。筆者個人偏愛使用B或2B鉛筆畫素描稿。

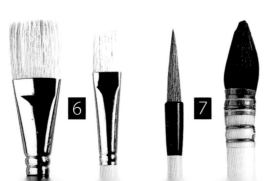

材料表

有一些附加的材料可以加以擴充，它們包括：

乾淨水

紙張

紙筒

畫墊

描圖紙

裁剪模板用的紙卡

調色盤

梅花盤（China plates）

特製調色盤

水彩紙

（冷壓紙，如表面不光滑
的紙）

阿契斯（Arches）140 磅

華特曼（Whatman）200磅

哈布理阿諾（Fabriano Artistico）300磅

山度士（Saunders Waterford）140磅

哈妮繆勒（Hahnemuhle）200 磅

　木質水彩畫板

水彩筆

　貂毛圓筆，一號，二號，三號，四
　號，六號，八號，十二號，十六號
　貂毛平筆，十二號

　松鼠毛排筆，二十號或二十二號

　松鼠毛扁筆，5mm（3/16吋），25號

　松鼠毛筆（filbert），二十二號

大扁平筆(Hake)

綜合毛圓筆，一號，四號，八號

中國筆十三號（松鼠毛，傳統圓形東方筆）

山鷸鳥羽毛筆

鋼筆和鉛筆

彩色造型筆

畫格線筆

鉛筆：HB，
B,2B, 3B, 4B

削鉛筆機

印度墨水鋼筆
和鋼筆

細線鋼筆

工業製圖筆

橡皮擦

紙膠帶、藝術家專用膠帶

遮蓋用膠帶

其他項目

噴水器

美工刀

小刀
（手術刀）

剪刀

海綿

牙刷

紙巾

錫箔紙

黏貼膠膜

蠟條

棉花棒

描圖紙

氣泡布

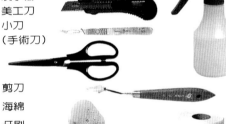

其他媒材

會產生顆粒效果的媒材

牛膽液

遮蓋液

阿拉伯膠

大小顆粒的海鹽

顏料

盤裝和管裝水彩顏料

印地安黃	深赭
新橙黃	恆久黃
鎘黃	殷雷林黃
奎那克立東金	鎘橙
布魯喬紅	玫瑰金
亮粉紅	橘紅
奎那克立東紫	奎那克立東紫紅
迪奧克鎮淡紫	迪奧克鎮紫
錳藍	天藍
普魯士藍	鈷淡青綠
靛青	深青綠藍
普魯士綠	綠金
福克綠	綠土
鈷藍	鉻綠
中國白	鈦白

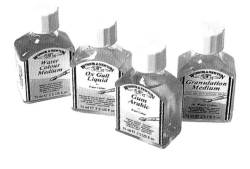

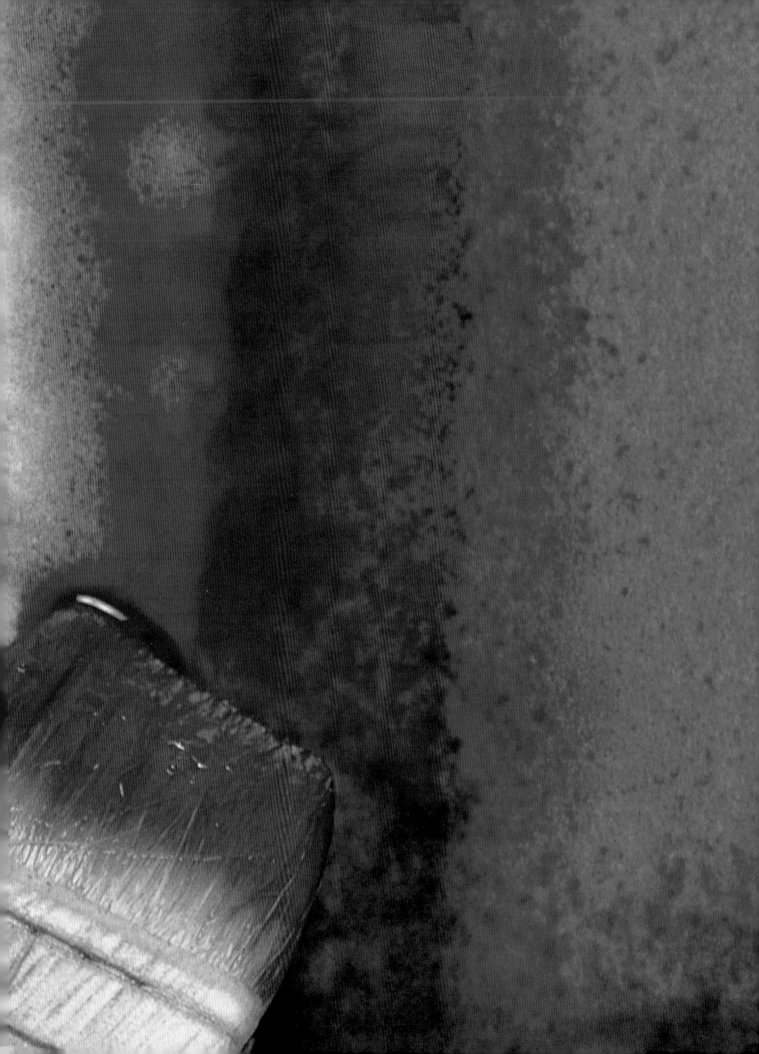

技法

在水彩畫家的靈活配置手法中，潛藏著多不勝數的技法。經過交互運用與結合，這些技法創造出成熟、老練的多樣效果，使你能進一步培養出屬於自己的獨特風格。本章所考量的是：如何從最基本渲染法運作到比較特殊的最後修飾方法，如刀刮法和點刻法。每一技法的逐步示範，均充分考量應用於多樣化題材的需要。

色彩混合

色彩混合

混合不同強度和不同色調的水彩顏料，以及各種不同組合的色彩所產生的變化是無窮盡的。水彩可以在平面紙上混色或在特殊設計的調色盤上混色。水彩顏料有兩種類型：管狀的液體顏料與乾塊狀或半乾塊狀的顏料，它們通常裝在一個顏料盒裡。雖然下列的示範過程都需要較大量的顏料，但都可以運用管狀或塊狀顏料作畫，管裝顏料較容易也較方便於運用大量顏料的情況之下。

淺 淡 色 調 的 調 色

1 擠壓少量的管裝顏料於調色盤上。在這個步驟裡恆久玫瑰（permanent rose）已經在調色盤上準備好了。將畫筆浸泡於乾淨的水中、使筆毫全溼透，然後用筆沾一團水在調色盤上。用畫筆將顏料帶入這團水中，調配出含水的顏料。

2 用已沾有顏料的筆畫在紙上，若有必要時再沾些顏料調入，因此新的筆觸可與舊筆觸完美銜接。

中 度 色 調 的 調 色

重新回到調色盤上，擠出更多顏料調入乾淨的水，所用的顏色必須與原有色彩相同。用較重的色彩加在淡色彩上，用「濕中濕」畫法做出色彩較濃厚的渲染效果。此時仍保持色彩的透明和艷麗。水彩紙面的白亮感覺仍可從薄薄的顏色底下透現，就像光線從彩色玻璃透過來一般。渲染天空的光滑感覺可以用淡薄而多水分的顏料渲染，然後趁未乾時加入較濃的顏色。

重 度 色 調 的 調 色

1 將調色盤裡剩下的顏料加入乾淨的水，調出高濃度的色調。

2 將已調好的較高濃度色彩，塗在另一新的位置上，使成為長條狀的艷麗色彩。

大 面 積 的 著 色

1 在調色盤上擠壓出充足的顏料。

2 將八號筆浸泡在乾淨的水中。

3 在調色盤中調合水和色料。

4 使用寬筆觸塗繪於水彩紙上，在作畫過程中，要確定已調好足夠的顏料以供完成渲染，以免臨時又需再一次調色。

小 面 積 的 彩 繪

1 擠壓少量鉻綠（viridian）－－冷藍色調的綠在調色盤上，再用小號水彩筆加水：因為大水彩筆會吸收過多顏料，以致調色盤中無法保留所需的顏料。

2 顏料可用同一水彩筆在調色盤上調好，然後著色於水彩紙上。

加 水 於 顏 料 上

1 水罐裡隨時儲滿乾淨的水。用恆久黃（permanent yellow）－－亮麗而又純粹的黃色－－加入乾淨的水。

2 當黃色顏料調水時，要注意它所產生的變化。

色 彩 混 合

1　要取得較暗色調的色彩時，有許多方法的效果比在顏色裡直接調入黑色來得好。其中一種是加深藍和淡紅。這樣的結合可得到美麗的灰色，用一序列的色彩相混合，最後會得到灰黑色。深藍和印地安紅混合可得較強的暗色。這兒深藍和淡紅在調色盤裡混合出深灰色來。

2　這是用深藍和淡紅所調出的一系列優雅的灰色之一，在渲染之前，要加足夠的水使它呈現透明狀。

3　廠商所製的綠色通常都很刺眼。需加入黃色使它看起來較為自然。開始時加鎘檸檬黃（cadmium lemon）或新橙黃（new gamboge）。加少量的綠，如弗莎婁綠（phthalo green）或虎克綠（Hooker's green）直到調出合乎所需的色彩。這裡的鈷藍綠（cobalt teal）是加入恆久黃（permanent yellow）之後所得的亮綠（bright green）。

4　混合鈷藍綠和恆久黃塗在透明色料的渲染裡。

5　加白色於顏料中可使顏色變淡而且更濃稠，在這裡混合中國白與鎘紅。

6　這是鎘紅和中國白調合後所作的渲染。通常若要取得較淡調子，加水比加白色顏料來得好些。色彩加入白顏料的方法有時就是所知道的「淡化」（tint）。

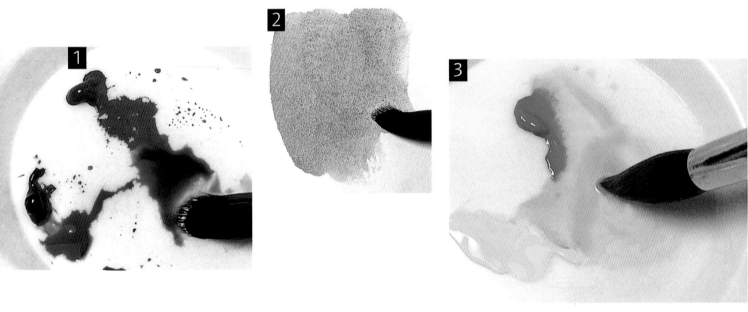

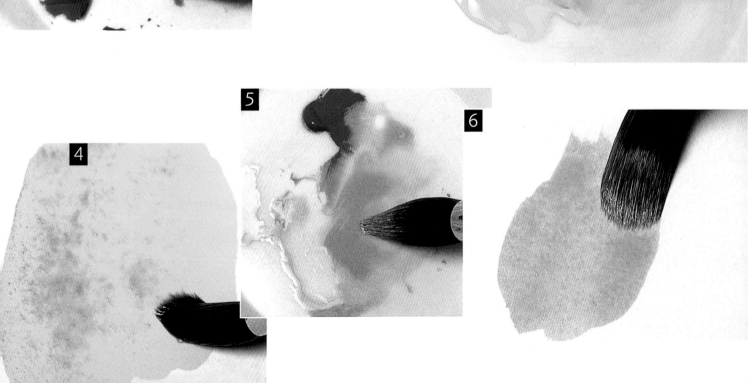

7 加入黑色能使顏色變暗。這兒將黑色加到鎘紅裡取的灰暗紅色。

8 在不調黑色的情形下，依然可得到下列色彩－－例如加綠，或多或少可得到這種效果。然而黑色依然在調色盤上佔有一席之地，深得許多畫家愛用。

9 混合三種顏色能產生令人喜愛的明暗變化。鈷青綠、恆久黃和深赭都在調色盤裡準備妥當。

10 鈷青綠和恆久黃混合成亮綠。

11 混入少許深赭色使顏色調合而且得到合乎自然的綠色。

12 亮綠與暗綠 在水彩紙上實際調配。

秘訣

對許多天然的綠色，如：綠草或綠樹而言，起先黃色多於綠色。然後逐步加入少量的綠，直到取得自己想要的綠色。最後加深赭或深褐，以降低色調，使它看起來比較自然。進行色彩混合時，不要只看調色盤上的色彩－－還得在一張不用的水彩紙上，試著觀察所調的色彩。

渲染法

1. 平塗渲染法

渲染法是水彩畫的基本技法之一，而平塗渲染是其中最簡易的一種。它是在紙面著色的最簡易方式，此外，它也可能是水彩畫初學者的第一個練習項目。

材 料

顏料
鍋紅

水彩紙
140磅冷壓紙

羊毫筆

含有個別淺碟
的調色盤

兩罐乾淨的水
一罐用於混色和稀釋色彩
，而另一罐則用於
水彩畫的渲染。

1 用一張乾燥的紙從左上角開始著色，如果是左撇子則從對面的角落開始著色。用鍋紅調水畫在紙上留下一道寬扁的色彩。可用羊毫扁筆或類似十二號以上的大圓筆。記住圓水彩筆加水後筆毫會變尖。

2 橫向畫一道，再沾上顏色和水。略微重疊先前未乾的一筆，如此一來，前後色彩會自然融合。

3 每一筆觸的色彩會擴散開，而不會留下任何運筆的痕跡。

著 色 程 序

1

由左至右橫向塗繪於水彩紙上，就如用鉛筆畫線一般。

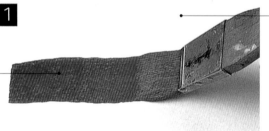

這塊板子傾斜30°角或放平。

盡可能快速地在第一筆未乾時，就接著畫上第二筆。

2

顏料未乾時，不要重疊加顏料，否則將會造成不均勻的渲染。

假如下筆著色時胸有成竹而不再去觸碰它，色彩將會顯得均勻而不留筆跡。

3

此顏料應該混入大約與顏料等量的水分以求色彩均勻

2 · 漸層渲染法

漸層渲染是由天空向下延伸至地面，漸次減弱地著色的簡便方法之一。色彩渲染由上往下漸次減弱，產生柔和的漸層效果。要取得好的漸層效果並不難，但不一定能達到完美境界。渲染效果每次都不會相同。

1 在調色盤裡調好深藍色並在同一時間準備一罐乾淨的水。用大筆從上方開始著色，筆上的水分和顏色要足夠。運用平塗渲染方法由上往下橫畫數次。

2 用水彩筆沾乾淨的水（多於顏料）並彩繪已稀釋的色彩於前一筆未乾的顏色之下方。

3 每一筆均加更多水。

4 每一筆因此漸淡而又每一筆均與上一筆順暢地混合。

材 料

顏料
深藍

水彩紙
140磅冷壓紙

羊毫筆

含有個別淺碟的調色盤

兩罐乾淨的水
一罐用於混色和稀釋色彩，而另一罐是用於濕潤水彩筆。

著 色 程 序

1

每一新筆觸將帶走前一筆觸多餘的水分。

2

由上方開始著色，最上方的色彩最濃稠，然後往下遞減。

3

記得每一筆的顏色要比前一筆淡，因此不能稀釋得太快。

4

在每一筆著色過程中，不要潤濕畫筆，以免色彩流動而造成色彩不均勻。

色彩很少平勻或顯現單一固定色相，因此已完成的漸層渲染常產生逼真的寫實效果。

當顏料一再稀釋時，需要充分的水分去調色。

3· 多彩渲染法

　　水彩畫能提供選擇運用多彩渲染畫法從事繪畫創作，這是它所以成為理想繪畫媒材的原因之一。水彩畫的色彩能輕易地調配在一起，作畫時又可以讓紙張潮濕以及色料靈活流動。這種技法可以用於彩繪天空，讓天空產生多種色彩的變化，同時也可以在開始作畫時充當背景的色調。

材　料

顏料
深藍、鎘紅、鎘黃

水彩紙
140磅冷壓紙

羊毫筆

含有個別淺碟
的調色盤

兩罐乾淨的水
一罐用於混色和稀釋
色彩，而另一罐是用
於濕潤水
彩筆。

1 　平塗深藍色於乾的水彩紙上。

2 　由水彩紙上方往下方繼續橫向刷上同一顏色，並保持在每一筆未乾之前銜接上。

3 　加鎘紅的寬筆觸於藍色底部，然後刷一些鎘黃於未乾的紅色底部。

4 　最後的渲染成果包含三道調好的色彩－－就像籠罩在黃昏天際的彩霞一般。

著 色 程 序

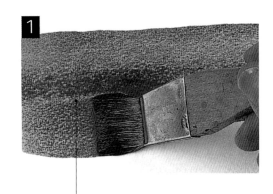

1

著色之前確定妳已準備好不同的色彩，如此才能在色彩未乾時完成渲染。

2

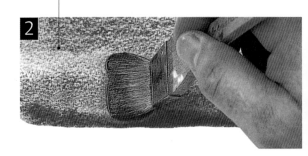

深藍色備用於此處。畫天空時也可以用其他種藍色如弗莎婁藍、天藍或鈷藍。

色彩在未乾之前將開始相互調合。

3

4

最後的結果可以充當一幅畫的背景，可以在它上面加上明細的景物。

渲染法 4・消失與顯見的雙邊渲染法

一邊明確有力而另一邊則輕淡模糊的染色法，就是所謂的「消失與顯見的雙邊渲染法」。此種方法適於描繪圓形物體的光滑漸層陰影。在此處是應用這種技法畫綿延的山丘，但也可以用來畫某種對象的影子或主體，例如畫樹木、木料或雲彩，或表現雪堆的亮面。

1 用乾淨的水濕潤紙張的一部份。

2 在濕潤的區域上方加顏色畫出清晰明確的波浪狀邊緣。。

3 在未繼續加顏色的情形下把顏色帶向下方濕潤的區域。讓顏色向下流而逐漸變淡。用吹風機吹乾。

4 打濕吹乾區域下方的的其他部分。以第二步驟的方式另畫一筆於剛打濕的地方，然後吹乾。

材　料

顏料
虎克綠

水彩紙
140磅冷壓紙

羊毫筆

海綿

含有個別淺碟的調色盤

兩罐乾淨的水
一罐用於混色和稀釋色彩，而另一罐是用於濕潤水彩筆。

著　色　程　序

1

2

在此使用海綿，也可以使用大筆。

這是清晰可見的邊。

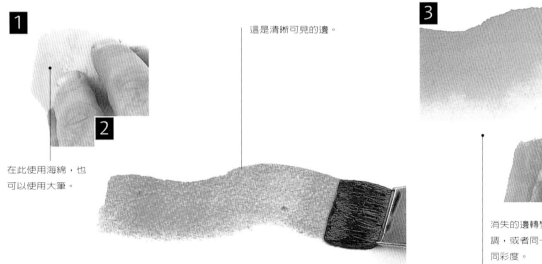

3

消失的邊轉變成另一色調，或者同一色彩的不同彩度。

顏色乾了後形成一系列的波浪，彷如風景裡連綿的山嶺。上邊清晰而下邊漸淋到有如白紙的底色。

4

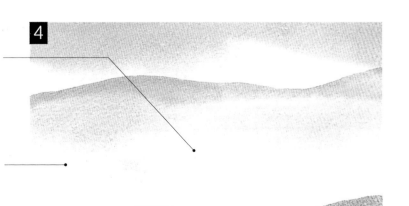

此種渲染法是決定陰影區域明暗變化的好方法。

混合適量的顏料和水分並瞭解它能擴散多遠。

5·線條加渲染畫法

渲染法

線條加渲染畫法是視覺速記、迅速傳達訊息的一種方法。用畫筆著色結合線條突顯形態是一種最經濟而又便於提供訊息和製造美麗形象的方法。

色調來自「平行斜線交叉重疊」（hatching）——用鋼筆或其他工具畫大量的線條。或許在畫建築物的窗戶和門口時，這種方法可以用暗色渲染補充它的不足之處。只要簡明精確的勾繪就夠了，因此它確實有助於處理很細膩的細節。

墨水可用防水或非防水墨水，兩者均適用於線條加渲染的方法。非防水的墨水會渲開而增加媒材的輕鬆表現性。輕鬆流動線條和渲染，無須完全清晰明確。線條加渲染畫法是畫家和藝術愛好者樂於採用的方法——過度寫實是沒有必要的。此外，也可以先著色，然後再加上線條。

材　料

顏料
綠金、弗莎婁藍、磚紅

水彩紙
140磅冷壓紙

印地安鋼筆

八號水彩筆

含有個別淺碟的調色盤

兩罐乾淨的水
一罐用來調色和稀釋色彩，另一罐用於濕潤水彩筆。

1 用印地安墨水筆畫沾墨水直接畫一些短筆觸、線條和記號在紙上。先在另一張紙試著用鋼筆畫畫看。

2 輕輕地在墨線上畫上綠金色。這裡所用的墨水是不溶於水的，所以它不會渲開。

著色程序

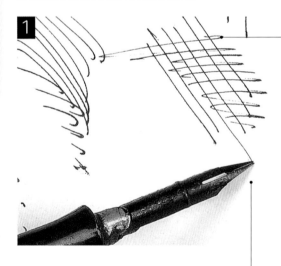

用許多線條強化調子。

首先畫線畫，然後加上色彩，或則事先著色、再畫上線畫。

1

注意別讓墨水滴自筆芯滴下，造成畫面污損。

2

透明混色常用於線條加渲染的畫法。

3 現在刷弗莎婁藍於紙面上。縱使色彩很濃稠，也要注意色彩的透明特質、究竟如何讓線條傳透過來──這是線條加渲染畫法的本質。

4 最後加淡紅色在圖像上；這是常用於畫建築物的輕淡磚紅色。

5 保留一些線條不要著色，以維持線條的強烈和清晰。

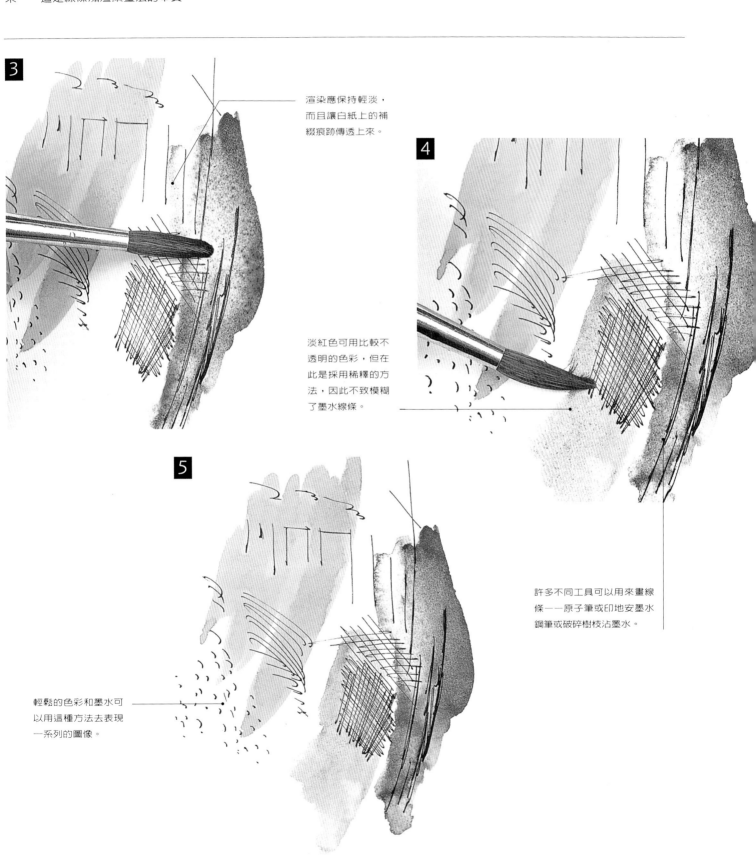

3

渲染應保持輕淡，而且讓白紙上的補綴痕跡傳透上來。

淡紅色可用比較不透明的色彩，但在此是採用稀釋的方法，因此不致模糊了墨水線條。

4

5

許多不同工具可以用來畫線條──原子筆或印地安墨水鋼筆或破碎樹枝沾墨水。

輕鬆的色彩和墨水可以用這種方法去表現一系列的圖像。

6・濕中濕畫法

筆上功夫

濕中濕著色法是古典水彩技法之一，只有水彩畫能透過此技法展現輕鬆優游的效果。正如此一名詞的文字意義所指：在一潮濕的顏色上加入顏色，或是在潮濕的水彩紙上著色。兩種不同渲染的色彩融合產生第三種色彩。這種方法最可貴之處在於：能使你在將亮色加於暗色，或暗色加於亮色上時，產生奇妙的效果。

材　料

顏料
奎那克立東金黃、深藍

水彩紙
140磅冷壓紙

十二號筆

六號筆

含有個別淺碟的**調色盤**

兩罐乾淨的水
一罐用來調色和稀釋色彩，另一罐用於濕潤水彩筆與海綿。

1 用十二號筆沾乾淨的水迅速地濕潤水彩紙面，讓紙面稍乾。

2 在紙張尚未失去濕潤光澤之前塗上奎那克立東金（quinacridone gold）。起初加少量顏料，否則紙面上會覆蓋太多顏料。

3 當紙張和奎那克立東金（quinacridone gold）均濕潤時，加深藍色於奎那克立東金（quinacridone gold）之間。重要的是要取得適度的渲染效果。假如顏色太薄，色彩會顯得太淡。因此調色時應調到像牛乳般的濃度。

著色程序

1 濕潤紙張時，要謹慎地保持水彩筆的乾淨，否則會影響著色。切勿過於潮濕，否則會過度滲開。

2 讓顏料擴散於潮濕的畫面，造成如羽毛般的邊緣。

色塊的中央保持色彩的本色。可用粗糙的紙作出斑點狀的畫面；渲染開的顏料將會滲入而造成輕微的斑點狀。

確定在原渲染處未乾前加入濕顏料。濕顏色會推開色料，形成花椰菜花般的效果。

當稀釋色彩著色於潮濕的紙上時，要使用濃稠的混合色彩。

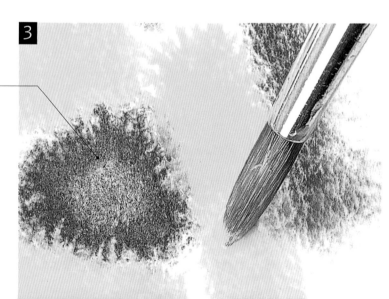

3

筆 上 功 夫

7 · 乾上濕畫法

用單純的色線或用毛筆畫素描,較能表現精確描繪的功夫。毛筆可以作為精確素描的工具,同時也可輕易地用於捕捉外形,給予枝幹外觀疤痕、水面漣漪、草和岩石峭壁等等的細膩刻痕。

1 用八號筆沾些土黃色在紙上畫線,只讓畫筆的自然游動畫出線條。顏料從筆尖流出後,著色於紙面上。

2 熟知畫筆和顏料,有助於熟悉水彩畫的特性。八號筆適宜畫出表現性的筆觸,也可以精確而迅速地使用大量顏料。

3 各種不同的筆觸都可以用任何畫筆畫出來。這兒用較小的二號筆畫深藍色線條。二號筆是畫細膩水彩的好筆。當水彩筆輕柔地畫過紙面,創造出乾筆效果,只讓顏料輕輕地留在粗糙的紙面上,呈現略為粗糙的質感。用較多的水造出淡線條。用較多的顏料和水分作出更多流暢的筆觸。

材 料

顏料
深褐色、深藍色

水彩紙
140磅冷壓紙

八號筆

二號筆

含有個別淺碟的調色盤

兩罐乾淨的水
一罐用於混色和稀釋色彩,另一罐用於濕潤水彩筆。

著 色 程 序

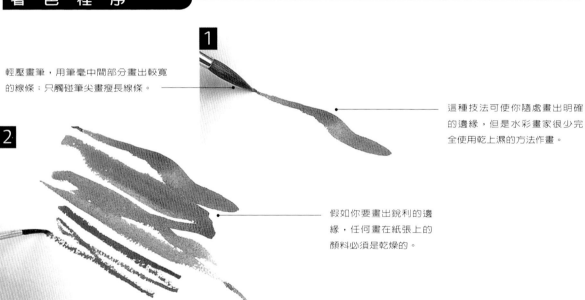

輕壓畫筆,用筆毫中間部分畫出較寬的線條;只觸碰筆尖畫瘦長線條。

這種技法可使你隨處畫出明確的邊緣,但是水彩畫家很少完全使用乾上濕的方法作畫。

假如你要畫出銳利的邊緣,任何畫在紙張上的顏料必須是乾燥的。

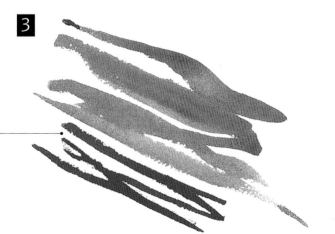

濃厚的色彩可以試探出畫筆的特性。

運用筆尖可以輕易畫出不同粗細的線條。

筆上功夫

8· 乾筆畫法

乾筆法指的是在著色之前，所用的畫筆幾乎全乾或只是稍微潮濕。對於細節的精密描繪、畫樹葉、石頭的粗糙質感、草、木紋、海洋或水面波紋以及其他質感的物體而言，此種技法最常使用。

材料

顏料
弗莎婁綠

水彩紙
140磅冷壓紙

八號筆

含有個別淺碟的
調色盤

兩罐乾淨的水
一罐用於混色和稀釋色彩，另一罐用於濕潤水彩筆。

1 用八號筆將弗莎婁綠（phthalo green）塗於冷壓紙或粗面紙上。用畫筆的側鋒在紙面大略掃過。

2 當畫筆拖過紙面作出粗糙質感時，透過實驗，你會很快發現最理想的運筆力道。

3 有方向的效果可以加強美好的粗糙紋理的效果。

著色程序

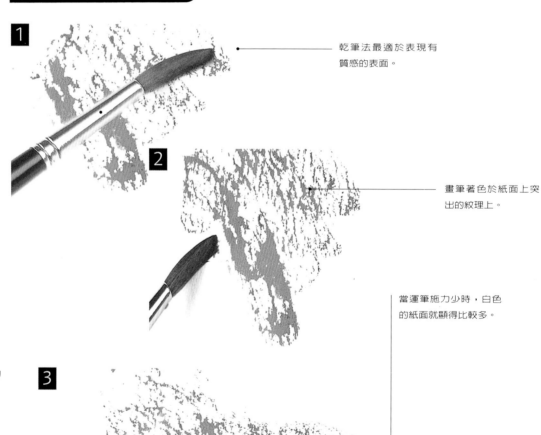

乾筆法最適於表現有質感的表面。

畫筆著色於紙面上突出的紋理上。

當運筆施力少時，白色的紙面就顯得比較多。

調配高濃度的顏料

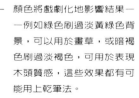

顏色將戲劇化地影響結果——例如綠色刷過淡黃綠色背景，可以用於畫草，或暗褐色刷過淡褐色，可用於表現木頭質感，這些效果都有可能用上乾筆法。

9 · 精密畫法

筆 上 功 夫

這種技法指的是用畫筆、鉛筆或其他繪畫工具精確的作畫。水彩筆能精確描繪而又易於控制——沒有精確的素描是不能用畫筆畫出來的。

1 用具有好筆尖的小畫筆。這兒所看到的是用三號筆畫出奎那克立東紫紅色波浪狀的線條。在改變顏色之前先洗淨畫筆。

2 畫小鈷藍色的形狀於紙上，讓畫筆掌控形狀。再畫出許多不同形狀並注意發現畫筆的特性和它的多樣功能。

3 用畫筆的尖端畫出鎘橙色的星星。若需要的話，鋸齒狀的弗莎婁綠色線條要維持固定的濃度。

4 用弗莎婁綠色確定三角形的邊，然後輕鬆地填滿這些形狀。

材 料

顏料
奎那克立東紫紅、鈷藍、鎘橘、弗莎婁綠

水彩紙
140磅冷壓紙

三號筆

含有個別淺碟的調色盤

兩罐乾淨的水
一罐用於混色和稀釋色彩，另一罐用於濕潤水彩筆。

著 色 程 序

有些時候幾乎是垂直握筆，用筆尖畫線。

下筆時可以不用鉛筆先打稿。

用很細的筆畫細節。需要清晰線條時，無須先弄濕畫紙。

水彩筆可以畫規則的幾何形或鬆地畫出自然流暢的線條。

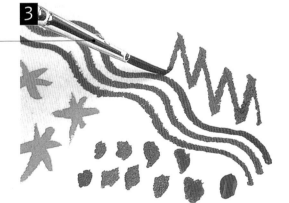

以輕鬆的態度作畫，有助於著色的自然流暢，讓筆毫的彈性和穩定性導引你的作品。

這裡的調色可以從薄而多水分，到濃稠之間賦予多樣變化。

筆上功夫

10 · 點刻法

點刻法可以製作許多東西的完美質感－－例如一排排的葡萄藤，地面粗糙的質感或懸崖峭壁的斑剝表面。它製造與其他技法差異很大的不同的質感，因此，知道如何運用此法，可增加傳達水彩的眾多可能性。

材　料

顏料
鎘紅、培恩灰、橘紅

水彩紙
140磅冷壓紙

羊毫筆

舊的貂毛筆

**含有個別淺碟
的調色盤**

兩罐乾淨的水
一罐用於混合色彩和稀釋色彩，另一罐用來濕潤水彩筆。

1 這兒是一支舊的貂毛筆沾鎘紅色，然後只在紙面上作出點狀筆觸。

2 用大的扁平羊毫筆隨意地沾上培恩灰與橘紅的混合色，穩定地搖擺畫筆使筆毫產生開岔。接著反覆地擦撞紙面產生粗糙平行的線條，就像犁子耕地所產生的紋理一般。

3 點刻法所產生的筆跡，創造出多樣的可能性－－踩踏痕跡或輪胎的紋跡可以用這種方法表現。

著色程序

當你採用點刻法時，顏料要調得濃稠－－假如太潮濕，色點將被溶解而消失。

這裡所見的線條類似田犁耕耘出來的紋理。

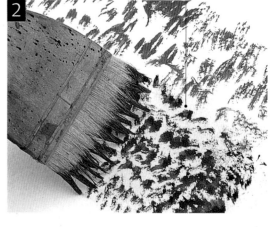

顏料越乾，點刻出來的類型越有變化。

不同的花樣可以運用各種色彩濃度來表現。這裡所看到的顏料既濃又強烈。

筆上功夫　11 · 羽紋畫法

顏料的固有特質和水彩筆的表現性可以用來強化松樹或樹林枝幹動人的姿態。技法的簡便造就出水彩畫的美好成果，也有助於確立水彩畫是描繪自然世界的最佳媒材。

1　畫筆含著橘紅和弗莎婁綠所混合而成的顏色。把它放在一旁，然後用另一支筆沾了乾淨水的筆觸，疏鬆地在紙上拖幾筆。小心注意觀察，水只接觸紙張的表面。順著紙面溫和而又肯定地拖曳濕筆，因此紙面上的齒狀紋理會留住水分，但許多紙面上的小凹洞仍是乾的。這種方法有點類似乾筆法，只是所用的水比顏料多。此時要保留乾淨水的筆觸之間的縫隙。

2　尚未乾時，以平行線的方式在水筆觸的右角，畫上橘紅和弗莎婁綠所混合而成的顏色。

3　觀察筆觸如何向兩側擴散，成為松樹林枝幹所製造出來的細紋圖樣。這是水羽紋的應用方法之一。另一件事是在不同角度疏鬆地畫上水線，仍保留足夠的乾紙面，然後畫林木的扭曲枝幹通過已經畫好的的水線上。

材　料

顏料
弗莎婁綠、橘紅

水彩紙
140磅冷壓紙

八號筆

含有個別淺碟的調色盤

兩罐乾淨的水
一罐用於混色和稀釋色彩，另一罐用於潤濕水彩筆。

著色程序

1

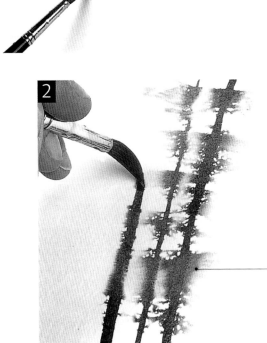

壓得太重，水會滲透畫紙。

2

注意顏色線條通過水線的效果。

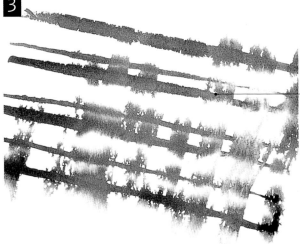

3

開始使用這種技法之前先調配好顏色是重要的事。因為各步驟之間的間隔時間很短。

顏料要強烈而多水分，才會有擴散效果。

12 · 不透明畫法

筆上功夫

起初在紙上留下亮光點，是水彩畫的最理想方法，不過還有另一種加白色顏料於某些對象的暗顏色上以取得光線的方法。某些顏色的不透明特性足以蓋過底下的暗色，但是加白色將增強其功能。此一技法可用於小東西的描繪，例如比週遭環境亮的酒杯或草的葉片。有時，只要在已渲染好的綠色前景上，加幾叢不透明的草，即可使畫面顯得更為生動。

材 料

顏料：弗莎婁綠、橘紅、鈦白、鎘紅

水彩紙
140磅冷壓紙

八號筆

含有個別淺碟
的調色盤

兩罐乾淨的水
一罐用於混色和稀釋色彩，另一罐用於潤濕水彩筆。

1 首先渲染上弗莎婁綠和橘紅所調出的暗色彩。

2 當顏色全乾時，此處顯現的筆跡是已經在顏料裡加入鈦白色再畫上去的。

3 用這顏色另外畫筆觸。當顏料未乾前，加入更多鈦白使它更紮實亮麗。混合鎘紅和鈦白，它可以在混雜的草葉片彎曲處提供漸層效果，讓葉片彎曲處產生一個亮點。然後賦予不透明的紅色筆觸。

4 當每一樣東西都乾了後，可以加上更多顏色。如此可以賦予更強的色彩或更亮的光，因為不透明色料會吸收底下未乾的暗色顏料。

著 色 程 序

此處顏料應該
濃稠

儘可能地將底下所渲染的色彩調暗些。

加不透明顏料，可蓋掉處理過度或顯得雜亂的區域。

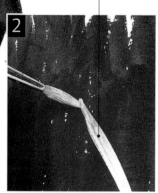

切記，水彩顏料乾了以後，會比未乾時還淡，因此要加足夠的白色使它亮起來。

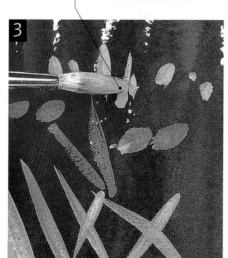

不透明顏料作出亮光，並且明確顯示形狀的邊緣。

白色亮光可以用來表現葉子上的光點、遊艇身上所標的名字或數字或田野裡的雛菊。

筆 上 功 夫　13· # 從亮到暗的畫法

　　從亮到暗的畫法是色彩逐層疊加的過程。一層顏色乾了之後，再加另一層，而且後加的一層要比前一層的顏色暗。這種畫法已是水彩畫的基本技法之一。

1　用鎘檸檬黃以十字交叉的隨機筆觸建立粗糙的造型，並保留筆觸之間的白底。等顏色乾，再接下一步驟。

2　加少許的弗莎婁綠於鎘檸檬黃裡，使變成綠色。將所調出的綠色刷在黃色上。讓一些白紙和黃色保留於色彩的筆觸之間。讓它完全乾。

3　刷上些許弗莎婁綠色筆觸。如此，從亮到暗的完整質感已建立起來了。

材　料

顏料
鎘檸檬黃、弗莎婁綠色

水彩紙
140磅冷壓紙

八號筆

含有個別淺碟的調色盤

兩罐乾淨的水
一罐用於混色和稀釋色彩，而另一罐用於濕潤水彩筆。

著 色 程 序

1

讓粗略圖案充分地從白紙透過來。

2

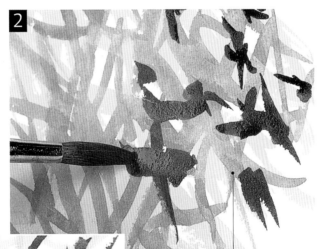

3

你可以運用簡單的色彩接續原則畫一幅畫。

所完成的結果最有助於表現林木的樹葉。

起初的渲染都是透明的，而且需要較多水分。後來加的顏料，要比較濃厚。

14 · 擴色法

材 料

顏料
鎘紅、虎克綠、深藍

水彩紙
140磅冷壓紙

中國毛筆

含有個別淺碟
的調色盤

兩罐乾淨的水
一罐用於混色和稀釋色
彩，而另一罐用於濕
潤水彩筆。

在畫面中作出真正光滑的色面，可以先濕潤紙張並讓顏料從筆尖擴散到濕潤的區域去綴飾強烈而又透明的色彩。假如要作斑點或滲色效果，通常都可以輕易辦到－－那是水彩的本性。學著去掌握已體驗到的，並運用它去發展你的技巧。

1 用乾淨水在紙上點出花形。

2 洗淨畫筆然後讓筆毫飽含色彩。在這兒鎘紅已經用上了。用畫筆觸碰花形水跡的邊緣。

3 以同樣的方法填色於剩餘的各個花形。可用毛筆把整個濕潤的區域填完，或是單單讓它擴散到周圍。注意色彩如何從亮轉為暗，改變調子使產生微妙的漸層渲染效果。等色彩乾了，再接下一步驟。

4 塗乾淨水於紅花形之間，然後加福克綠於水中。擴散此顏色於紅顏色之間。接著，當綠色未乾時，染深藍色於天空，把顏色帶往畫面底下。

著 色 程 序

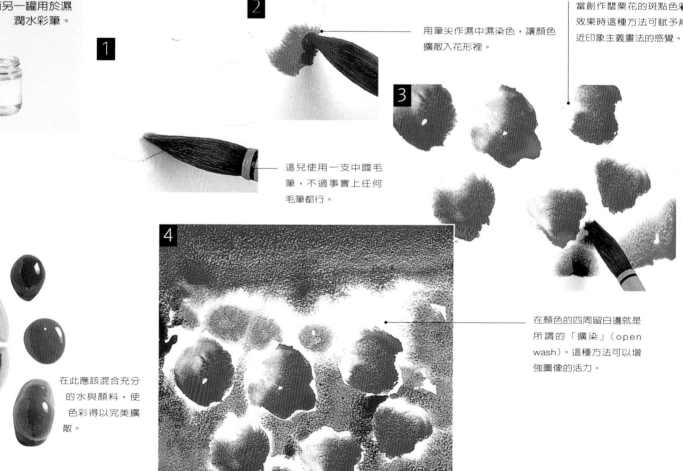

用筆尖作濕中濕染色，讓顏色擴散入花形裡。

這兒使用一支中國毛筆，不過事實上任何毛筆都行。

當創作罌粟花的斑點色彩效果時這種方法可賦予繪近印象主義畫法的感覺。

在顏色的四周留白邊就是所謂的「擴染」（open wash）。這種方法可以增強圖像的活力。

在此應該混合充分的水與顏料，使色彩得以完美擴散。

筆上功夫　15 · 斑紋畫法

這是畫林地樹木和枝幹時用途很廣的技法。它似乎是描繪紛雜細枝的最佳方法。它不可能彩繪每一小細節的紋痕，但它卻能迅速表現出樹木質感。

1 在混亂的圖樣裡彩繪漫無條理的線條。弗莎夏綠（phthalo green）和培恩灰（Payne's grey）在此混合後，用四號筆著色。

2 趁未乾時，完成彩繪線條工作，穩定地拍打六號筆潑灑乾淨的水在枝幹上，讓小水滴飛濺在水彩紙上。

3 讓顏料從線條中擴散入色彩的狹縫中，小水滴已經附著在色彩上，但其他地方則未碰到。

材 料

顏料
弗莎夏綠、培恩灰

水彩紙
140磅冷壓紙

四號筆

六號筆

含有個別淺碟的調色盤

兩罐乾淨的水
一罐用於混色和稀釋色彩，而另一罐用於濕潤水彩筆。

著 色 程 序

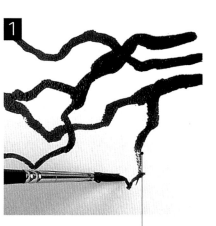

1

確定你用濃厚的色彩彩繪起初的線條。潑灑後，枝幹原來的形狀將顯得清楚。

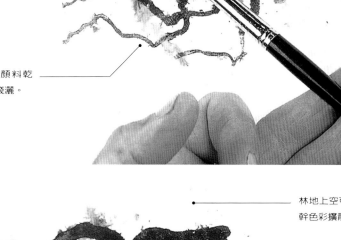

當顏料向外擴散時，注意顏料的細節。

2

確實注意在顏料乾了後，開始潑灑。

3

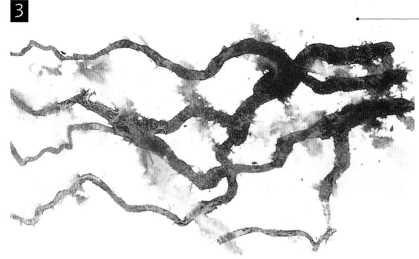

林地上空可以看到許多枝幹色彩擴散的效果。

濃厚潮濕的色彩在此自由流動的效果甚佳。

16 · 硬軟雙邊畫法

作畫時可以應用此種色彩的筆觸做出略為柔軟的邊,或許是從遠距離畫所見的林地,在畫面上畫出那柔和而又模糊的樹林與天空連接的感覺,或夏天林蔭小徑的邊緣。這個技法可提供你所需要的軟邊。

材 料

顏料
綠土、培恩灰

水彩紙
140磅冷壓紙

八號筆

含有個別淺碟
的調色盤

兩罐乾淨的水
一罐用於混色和稀釋色彩
,而另一罐用於濕潤
水彩筆。

1 刷一些色塊於紙上。綠土 (terre verte) 加上些許培恩灰用於此處。

2 顏色未乾時,刷乾淨的水於色塊之間的縫隙,讓水將顏色帶開。

著 色 程 序

用八號筆刷出平勻而寬的色彩樣本。

確定潮濕區域只滲入鬆軟的一邊。

可以用畫筆或海綿沿著色塊邊沿刷上水。

適度的加水混色能使色彩不會擴散得太遠。

3 接著，在未乾時，沿著每一色塊再刷水，顏色流入水中產生軟的邊緣，另一邊則是明確的邊緣。

4 完成第一個格子然後以同樣方法完成第二和第三格。

6 色彩樣品呈現一邊是軟邊，而另一邊是明確的邊。

5 用吹風機吹乾。

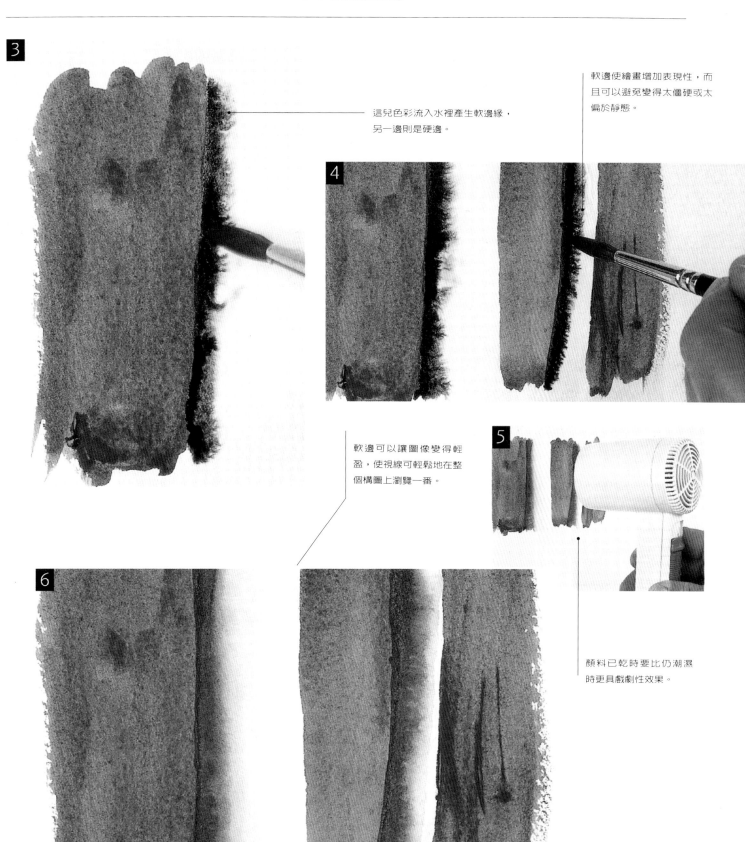

3

這兒色彩流入水裡產生軟邊緣，另一邊則是硬邊。

軟邊使繪畫增加表現性，而且可以避免變得太僵硬或太偏於靜態。

4

軟邊可以讓圖像變得輕盈，使視線可輕鬆地在整個構圖上瀏覽一番。

5

顏料已乾時要比仍潮濕時更具戲劇性效果。

6

敷色法

17 · 敷色法

同一色彩的多重敷色會影響色彩本身的彩度。兩色彩重疊時會產生不同的色彩，而顏料的深度會因而增強色調。色彩的渲染可個別進行著色，但當它們交互作用時，卻可以用來建立很複雜的構圖。

材 料

顏料
鍋黃

水彩紙
140磅冷壓紙

羊毫筆

含有個別淺碟
的調色盤

兩罐乾淨的水
一罐用於混色和稀釋色彩，而另一罐則是用於濕潤水彩筆。

1 用平塗法畫上一方塊的鍋黃色。

2 反複同一過程，在原有的方形中畫一方形。

3 著上連續的色層，亮麗感和色彩濃度將因此加強。

著 色 程 序

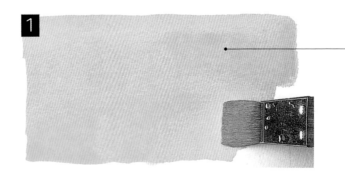

用鍋黃的濃厚色彩展現活力，而調子也因此被建立。

加下一層色彩之前，必須等每一層色彩全乾。

每一層色彩都自然而又透明地呈現出底下的顏色——這是水彩畫的基本原則。

潮濕、活潑的色彩必須保持亮麗與透明。

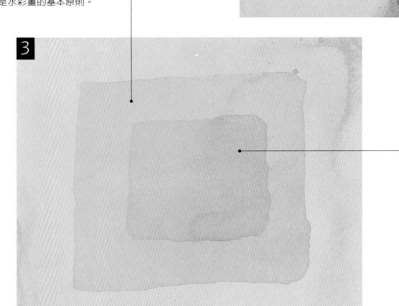

不超過二或三層色彩，才會有正面效果，除非每一層都很薄，當顏色重疊太多層時，會減弱水彩的原有活力。

敷 色 法　18 · 色彩重疊法

覆色（Glazing）是在一個已乾的色彩上覆加另一色彩的過程。兩色重疊後會因此結合而產生另一色彩。作畫時可以運用連續的色層重疊製造畫面的效果。不論是渲色或覆色都會略微干擾底下的色彩。不過只要能避色在底層色彩未乾時繼續覆色，干擾底層色彩的程度就不會太過度。

1 用大的扁羊豪筆畫橘紅色、深藍色和恆久黃長條狀色塊。

3 接著畫橘紅色長條跨過其他三個顏色。刷過後等色彩乾。然後刷恆久黃，接著又刷深藍色。注意不同色彩的不透明性質與不同特性。水平的長條色彩加深或改變底下的垂直色條。

2 用吹風機吹乾。

材　料

顏料
橘紅、恆久黃、深藍

水彩紙
140磅冷壓紙

洋毫筆

含有個別**淺碟**的調色盤

兩罐乾淨的水
一罐用於混色和稀釋色彩，而另一罐用於濕潤水彩筆。

著 色 程 序

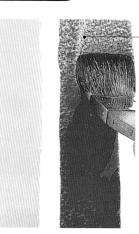

在白紙上作畫時，當白色調從底下透過來，色彩渲開都是透明的。

上妥色彩、吹乾顏色，確保線條的乾淨

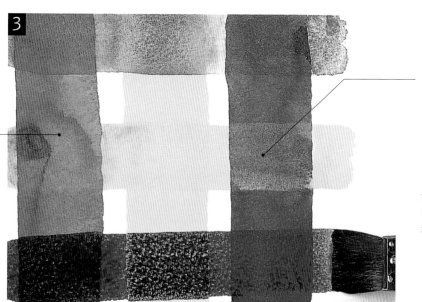

已完成的重疊色彩會顯露出底下的顏色，猶如透過上一層色彩顯現一般。

紅和恆久黃都是透明，因此可以加深底下色彩並產生改變。

當使用第十七種技法（敷色法）時，要保持混色的亮麗和潮濕。

敷 色

19· 乾上濕濺灑畫法

這是一種能在短時間內在紙面上取得大量筆跡的技法。它可以用於表現任何粗糙的有機體形體，例如陽光灑在森林裡。

材 料

顏料
鎘檸檬黃色、敷莎婁綠色

水彩紙
140磅冷壓紙

八號筆

含有個別淺碟
的調色盤

兩罐乾淨的水
一罐用於混色和稀釋色
彩，而另一罐
則是用於濕潤
水彩筆。

1 拍打手掌使八號筆上的鎘檸檬黃濺灑於乾燥的畫紙上。

2 讓圖像乾後，反覆使用同一過程濺灑弗莎婁綠於前一個顏色之上。

3 可以濺灑於已刷有底色的畫紙或白紙上。

著 色 程 序

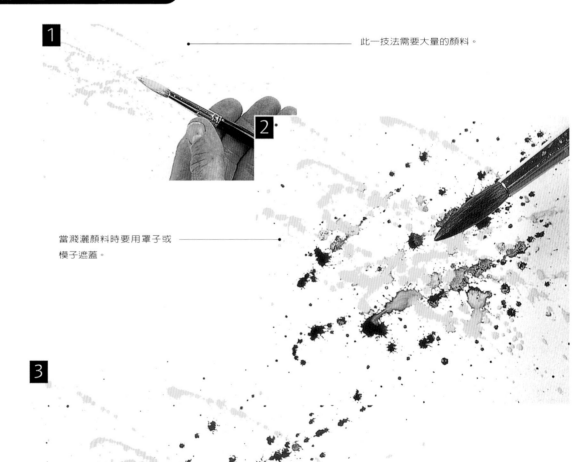

此一技法需要大量的顏料。

當濺灑顏料時要用罩子或模子遮蓋。

此處的混色必須濃烈、多水分，而且畫筆必須能含大量顏料。

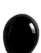

可以濺灑於已刷有底色的畫紙或白紙上。

20· 濕中濕濺灑畫法

敷色

為了取得斑駁效果，顏料可以濺灑於潮濕的紙上，或已經灑上水的紙上。後者（此處所示範的）給予成熟的圖樣－－兩種肌理有效地產生交互作用。

它最適用於表現樹林下的短草叢，它比個別的筆觸更能製造出令人迷惑的形狀，它也可以用來表現樹葉下的陰影或糾纏不清的植物叢。

1 用八號筆含水後將水濺灑於紙上。

2 畫筆浸泡顏料－－在此是採用弗莎婁綠濺灑於未乾的紙上。當繼續濺灑時，要注意兩種類型的形狀，其中一部份會交互流入、形成錯綜複雜的色彩。

3 八號筆用於和大量的水或顏料，每一步驟之間要洗淨畫筆。當顏色乾後，再濺灑上水，然後灑上深的顏色，例如灑靛青於水上。這樣可以製作出林木之間的暗影，最後形成色彩、調子和質感的混雜狀態。

材 料

顏料
弗莎婁綠、靛青
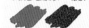

水彩紙
140磅冷壓紙

八號筆
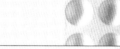

含有個別淺碟的調色盤

兩罐乾淨的水
一罐用於混色和稀釋色彩，而另一罐用於濕潤水彩筆。

著 色 程 序

1

在此可選擇性地濺灑上水，平塗的濕性渲染法可以加以運用。

在手掌上拍打畫筆，將因水滴落、撞擊紙張而產生星狀。

2

有些顏料碰撞乾紙張而形成硬邊的色點，而有些則碰撞到水而擴散開來。

濺灑顏料建立質感，尤其是使用一個以上的顏色之效果更好。

此處需要濃厚而又潮濕的色彩，類似於技法19所示範的混色法。

3

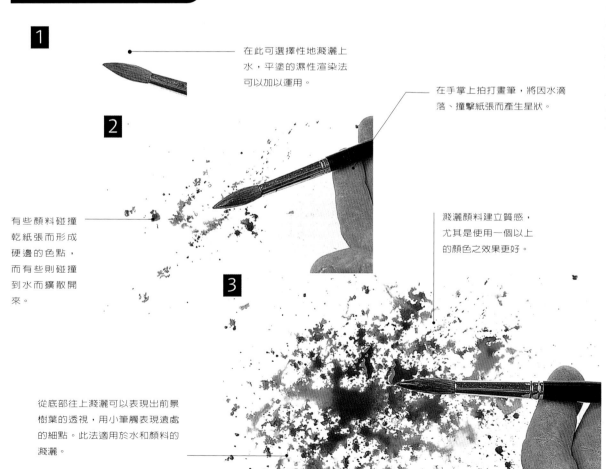

從底部往上濺灑可以表現出前景樹葉的透視，用小筆觸表現遠處的細點。此法適用於水和顏料的濺灑。

21·留白法

保留白色底

所謂的留白，指的是在開始畫一幅圖時，預先決定為圖像保留下來的空白區域。這似乎是水彩藝術中較困難的一部份，如果你記住那幅圖所需要的空白區域，一開始就可以避免在該留白區域著色。最初的輕淡渲染可以塗在預留的空白區之四周，如此有助於分辨何處該留白，然後你可以繼續保留空白直到全畫完成。善於運用留白，可以使一幅畫顯得格外特出。

材　料

顏料
鎘紅、培恩灰、深藍

水彩紙
140磅冷壓紙

八號筆

含有個別淺碟
的調色盤

兩罐乾淨的水
一罐用於混色和稀釋色彩，而另一罐則是用於濕潤水彩筆。

1 用鉛筆輕輕畫出雲朵，用海綿或畫筆沾乾淨水濕潤雲朵，但雲朵上端畫鉛筆線邊緣保持乾燥。

2 用筆尖沾培恩灰和深藍所調合的色彩畫濕潤區域。小心保留雲端與下方雲朵的少部分空白。

著 色 程 序

1

確定保留雲端的空白區域，用鉛筆作記號，當你使用海綿吸收水分濕潤紙張時要保持乾燥。

2

已經可以看到留白區域從著色區域突顯出來。

用較輕淡而又多水的混合色彩畫天空。

3 用筆尖沾培恩灰和深藍所調色彩畫濕潤雲朵上方的天空區域，小心保留雲端與下方雲朵的少部分空白。

4 把深藍色帶到雲朵上端，用以確定雲朵邊緣的起伏變化。

5 再加些深藍色強化。回到尚未乾的雲區底部加些鎘紅色。

6 許多不同的顏色可以加在雲朵的底部。深藍、黃赭和橘紅的混合色作為各種不同的灰色陰影，並使它們之間有偏橘紅、紅、紫或藍之差異。土黃和鈷藍或深藍是容易調配灰色的顏色；中間色也可充當可用的雲灰色，在稍作變化之後，亦能取得更多的色彩。

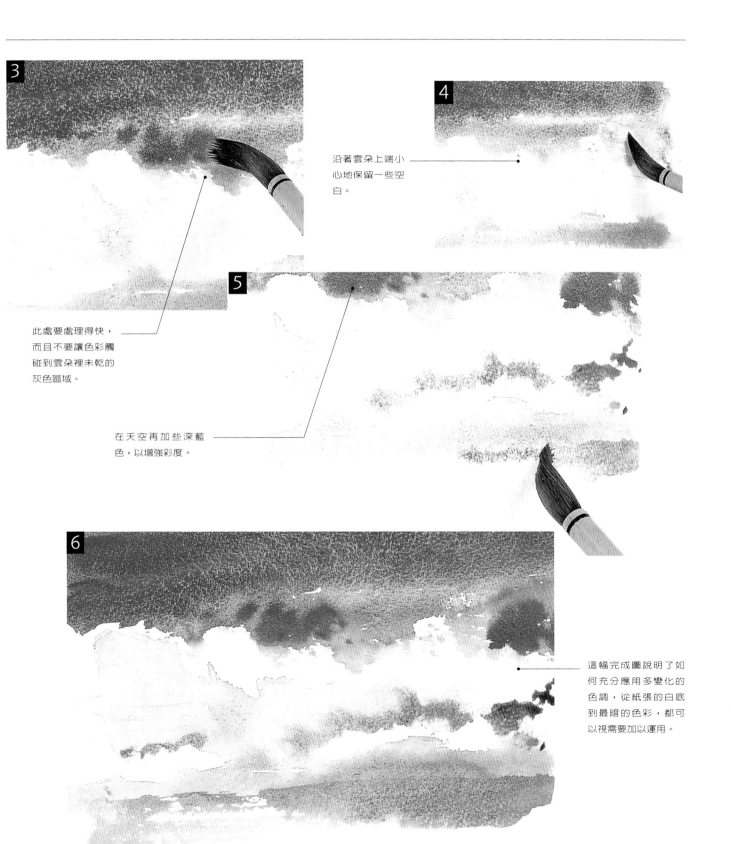

沿著雲朵上端小心地保留一些空白。

此處要處理得快，而且不要讓色彩觸碰到雲朵裡未乾的灰色區域。

在天空再加些深藍色，以增強彩度。

這幅完成圖說明了如何充分應用多變化的色調，從紙張的白底到最暗的色彩，都可以視需要加以運用。

保留白色底

22·遮蓋法

若要在畫面上保留少量的空白或主要的顏色,可以簡單地運用遮蓋液達到效果。這種方法並不適合大面積的使用,也不需要用在簡單的形體。當你畫相當複雜的形體時,這種作法最為有效,例如畫一片門扉。它可以讓你直接跨過遮蓋的部份進行著色,使你更容易在遮蓋區域的四周上色,而且等遮蓋液清除後,效果顯得更好。

材 料

顏料
鎘黃、深藍

水彩紙
140磅冷壓紙

舊的扁筆

色彩造型筆

遮蓋液

含有個別淺碟
的調色盤

兩罐乾淨的水
一罐用於混色和稀釋
色彩,而另一罐
則是用於濕
潤水彩筆。

1 用色彩造型筆(colour shaper)塗上遮蓋液。也可以在畫筆上加些肥皂,因為這樣做可以使畫筆更易於清洗。

2 當畫紙全乾後,調合鎘黃和深藍成為綠色,然後刷過遮蓋區域。

著 色 程 序

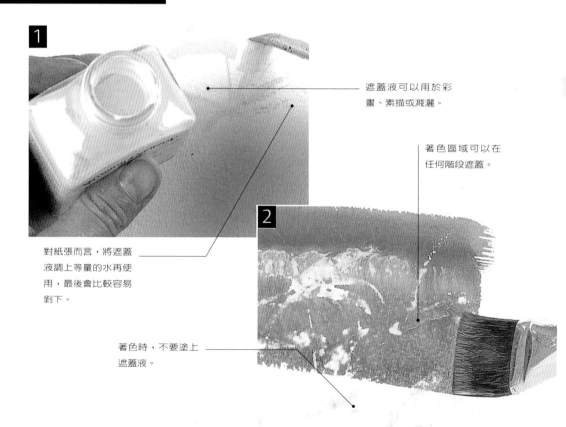

1

遮蓋液可以用於彩畫、素描或潑灑。

著色區域可以在任何階段遮蓋。

對紙張而言,將遮蓋液調上等量的水再使用,最後會比較容易剝下。

2

著色時,不要塗上遮蓋液。

強烈的濃稠色彩最能突顯遮蓋液的效果。

3 在清除遮蓋液之前，讓顏色全乾。此處適用橡皮擦清除遮蓋液。

4 清除遮蓋液後，被遮蓋的空白圖像就會保留在紙上。這樣可以留白，或在你想保留的區域進行著色，也可以遮蓋色彩、以免後續的色彩重疊。

當移除遮蓋液時，有些顏料會一起被除掉，使原來的色彩變得淡些。

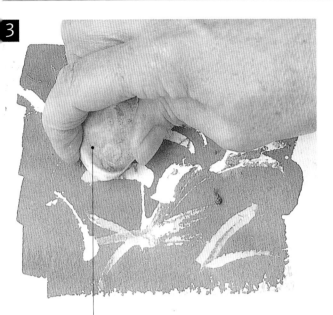

遮蓋液可以用橡皮擦或手指清除。小心避免剝傷紙張。

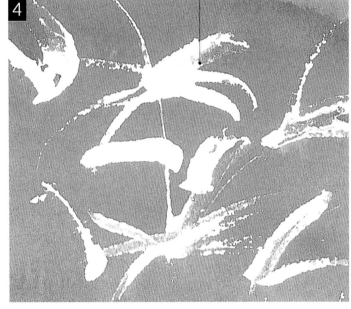

應用蠟條

蠟條使用法或塗蠟防水法，可以做出紙面上的亮點。用蠟塗在紙上製造質感效果，是一種很奇妙的方法。此法可以挑出紙面凹陷處，吸收隨後著上的顏色。它能保護表面紋理、稀疏的閃光或細小的光點。蠟條也可以保護原先已畫好的重疊色彩。

蠟條在此被用來畫齒狀線條。握緊蠟條，先確定所要塗抹的範圍，要記得，使用蠟條時，你很難看到自己正在作什麼。

用大型扁筆劃出奎那克立東紫紅色的渲染。

蠟條的痕跡很容易從渲染的色彩中浮現。

顆粒效果

23·色粒表現法

顏料
橘紅、錳藍

水彩紙
140磅冷壓紙

中國毛筆

含有個別淺碟
的調色盤

兩罐乾淨的水
一罐用於混色和稀釋色
彩，而另一罐是用於
濕潤水彩筆。

用一些不同的色彩，使它們之間色料的粒子相互吸引而產生顆粒效果，這就叫做色粒表現法（Granulation）。不論是用於表現石造建築、石塊的礦石質感或藍天，這種質感是非常漂亮，且能強化畫作的視覺效果。鉻綠（viridian）、深藍（ultramarine blue）和天藍（cerulean blue）常能表現出極佳的顆粒效果。

假如管裝顏料的管子上所印的名字裡有「色相」（hue），那麼這個顏色就不會有好的顆粒效果。能產生顆粒效果的色彩包括鈷藍（cobalt）、錳藍（manganese）、生土黃（raw sienna）和生赭色（raw umber）。混合可產生顆粒的色彩與一種不能產生顆粒的色彩會造成有趣的雙色質感，例如調配天藍和橘黃（非顆粒色彩）就會出現這種效果。

1 先刷上一團橘紅色。

2 在橘紅色旁邊再刷上一團錳藍，讓兩種色彩有局部重疊。

著色程序

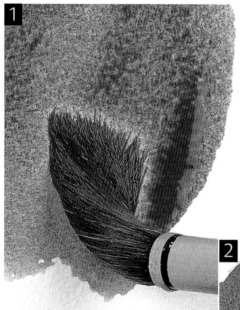

用粗面紙，以利於產生最佳的顆粒效果。

巧妙的多水混色，最可能做出顆粒效果。

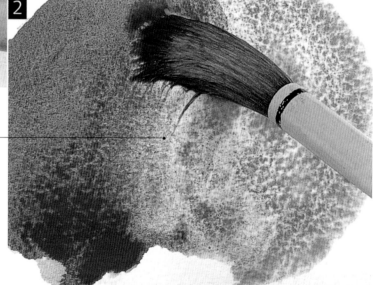

橘紅不會產生顆粒，但要注意它與其他能產生顆粒效果的顏料混合時所產生的效果。

3 刷這兩種顏色的濃烈混合色彩於重疊的區域。將紙張向後傾斜－－較低的部分高些，因此顆粒效果產生於紙張的凹陷處。顆粒效果傾向於產生於紙面紋理的下邊。當畫作懸起，紋理的陰影將強化顆粒效果。

4 注意錳藍的顆粒效果和橘紅不產生顆粒效果。因為混合錳藍所以在中間區域紫色產生顆粒效果。

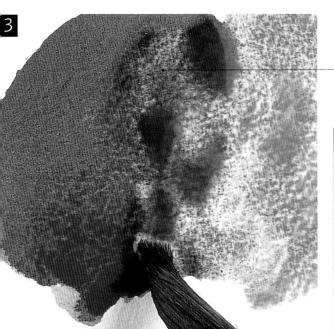

許多顏色比其他色彩更能產生顆粒效果。任一製造商將會為妳解說這個特性。

顆粒效果的用途十分有限，而且要依賴不同色料的運作。

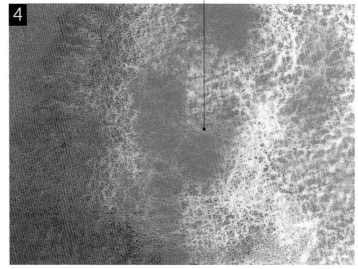

顆 粒 凝 結 液

　　顆 粒 凝 結 液（Granulation fluid）可以用於製作所有色彩的顆粒。這種媒材已經開發出來。它能使無顆粒效果的色彩也產生你想要的顆粒。它可以直接使用或用水稀釋。

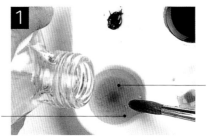

顆粒凝結液靠加水調整濃度。

在調色盤裡調配一些奎那克立東金黃和一些靛青和顆粒凝結液。

當渲染的色塊乾了以後，顆粒媒材便產生顆粒，否則就不可能得到顆粒效果。

刷上奎那克立東金黃色的渲染色塊，然後又刷一些靛青色於金黃色的宣染色塊下緣。這兩種顏色都是不會產生顆粒的顏料。

24·棉紙吸色法

棉紙吸色法可吸除未乾的水彩畫上的顏色，它可將畫中圖像回復為白紙。例如，用棉紙吸色法作出天空的白雲。這是去除顏料的一般技法。

材　料

顏料
深藍、天藍

水彩紙
140磅冷壓紙

羊毫筆

含有個別淺碟
的調色盤

兩罐乾淨的水
一罐用於混色和稀釋色彩，而另一罐是用於濕潤水彩筆。

1 把棉紙撕成幾片，然後將之擠壓，以便在下一步驟中使用。把其中一片或兩片放在大拇指和食指之間、扭轉成長瘦形狀。在水彩紙上塗天藍色和深藍色，畫出天空。

2 動作要快，用棉紙吸除顏料作出柔軟有如絨毛的雲朵。

3 每一吸除均用棉紙乾淨的一邊或新的一邊。較細的部分可以將棉紙扭轉吸除色彩。

4 棉紙使雲朵形狀依照妳的構想呈現，而結果就是天空中的雲帶。

著 色 程 序

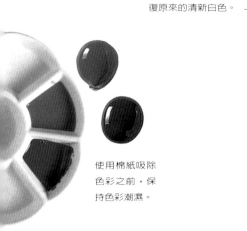

執行此技法動作要快，因此在開始著色時，就要準備好棉紙。

棉紙在平勻的色彩上創造出柔軟、不明確的的焦點。

每一次吸除顏色必須換一片新的棉紙，否則剛吸除的顏色會回滲。

用棉紙吸除顏料，恢復原來的清新白色。

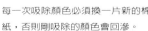

使用棉紙吸除色彩之前，保持色彩潮濕。

特殊效果

25·海綿著色法

這種技法通常被當作迅速製作質感的捷徑。例如海綿著色法可以用來取得大面積質感，及裝飾花園裡、野外矮樹叢等大量的鬆散破碎植物。

此法做出的質感，可應用於多樣環境，例如老舊建築建的石塊質感、岩石峭壁的粗糙表面。你可以多買幾塊藝術家專用海綿，以便作出多種類型的質感。你也可以採用變通的方法：買一塊較大的浴室用海綿，然後運用它多面的表面紋理製作出不同的質感，或者是將它剝成許多小塊海綿，讓每一塊均具有它自己的紋理。

1 弄濕一半的紙面，讓另一半保持乾燥。

2 浸染一些恆久綠並先壓印在潮濕的紙上，然後壓印在乾的紙面上，觀察質感肌理的差異。一者模糊、一者清晰。

3 現在用恆久黃重複同樣的過程。當輕壓顏料於紙上時旋轉海綿壓印不同質感在紙面上比重複同一種質感表現好。你也可以買浴室用的大海綿將它分成若干塊試驗不同質感，或自行將它分成許多小塊海綿每一小塊均可表現不同的質感。

4 弄濕右側而讓左側保留乾燥。輕壓恆久綠於兩者上面然後觀察肌理的差異。

材料

顏料
恆久黃、恆久綠

水彩紙
140磅冷壓紙

海綿（藝術家專用或一般浴室所用的海綿）

含有個別淺碟的調色盤

兩罐乾淨的水
一罐用於混色和稀釋色彩，而另一罐用於濕潤水彩筆。

海綿吸收很多顏料所以必須調配足夠的濃稠顏料。

著色程序

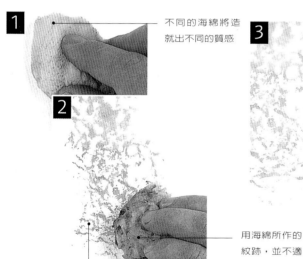

1 不同的海綿將造就出不同的質感

2 當需要壓印的痕跡乾爽時就將海綿壓在乾的紙上。

用海綿所作的紋跡，並不適於製作複雜的作品或精密的細節。

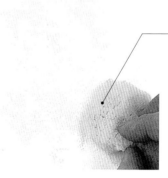

3

當海綿具有吸水性而又柔軟時通常用天然的海綿，同時也創出令人喜愛的有機的（活潑的）圖案。

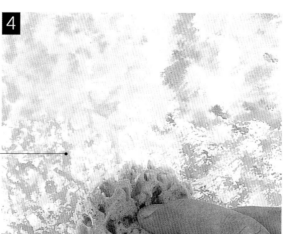

4 當維持較軟的邊緣時，要注意清晰邊緣的質感表現如何。

26·鹽巴吸色法

海鹽粒灑落在渲開的色彩上，會吸收四周的水分、形成低濕度的小圓圈，並從較濕的周圍把顏料帶開。因為每個鹽粒所形成的星狀紋跡之間無法相互跨越，於是帶有羽紋的小星狀，就會在色彩集聚的地方形成。鹽粒就在它四週的小範圍內，加快乾燥的過程。

材　料

顏料
弗莎婁綠、鍋橙

水彩紙
140磅冷壓紙

八號筆

海鹽

**含有個別淺碟
的調色盤**

兩罐乾淨的水
罐用於混色和稀釋
色彩，而另一罐
則是用於濕潤
水彩筆。

1 混合弗莎婁綠與鍋橙，將所調出的色彩用來渲染紙面。

2 灑一些海鹽的結晶顆粒在渲染的色彩上。當色彩被這些鹽粒吸收時，會開始出現星星狀紋理。當紙面顏料乾了，將會因為所灑的鹽粒陸續滲出水分推開周圍的色彩，而出現更多的星狀紋理。

著 色 程 序

1

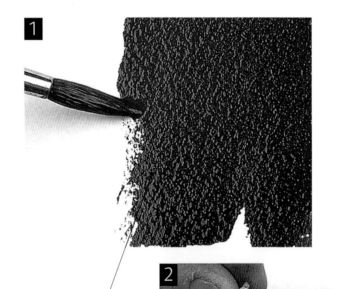

當妳灑鹽粒時要確定所渲染的色彩仍未乾——此一效果的產生，端賴顏料中水份的帶動，與鹽巴吸色與吸水的作用。

當鹽巴與平滑的色彩對照之下，海鹽發揮其最大功能。

2

此處顏色必須潮濕而亮麗。

3 星狀色彩的暈染伴隨著羽狀的暗邊已看得很清楚。透過大的海鹽粒與黃色或橘黃色顏料的應用，美麗的秋天樹葉就得以產生了。

4 小顆粒狀的海鹽造成較小的紋理質感。此處所用的顏色是鎘橙色。

在此一圖像裡，用了較大的海鹽顆粒，因此產生比較不一樣的形狀。

保持潮濕狀態，鹽巴浸泡於濕顏料裡，然後當顏料乾燥後、釋出水分、創造出星星狀。

錫　箔

錫箔發揮效果，產生下列特性——扭曲稜脊和邊緣、尖銳線狀質感及亮暗色塊——可用錫箔和薄膜達成效果。

應用「乾上濕」技法畫三條寬色帶，讓它們之間相互混合。用有皺摺的錫箔片壓在已著色的紙面上。

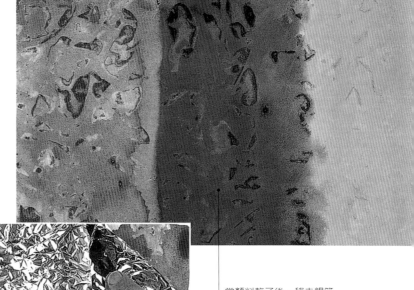

壓錫箔片在圖畫上。在潮濕的水彩顏料上輕壓所有錫箔表面產生皺摺的效果。

當顏料乾了後，移去錫箔片，此時錫箔紋理已經印在紙面上。

27·滴色法

將顏料滴於潮濕的渲染上，能使平勻的色調產生變化，這是在茂密的林木上填加色彩製造質感的好方法，它也可以作出大理石的質感效果或增加所描繪對象的之趣味。

材料

顏料
奎那克立東紅、深藍、靛青、鎘檸檬黃、鈷藍、淡青綠

水彩紙
140磅冷壓紙

十二號筆

含有個別淺碟的調色盤

兩罐乾淨的水
一罐用於混色和稀釋色彩，而另一罐則是用於濕潤水彩筆。

1 塗抹濃稠的奎那克立東紅於紙面上。用十二號筆滴深藍於潮濕渲開的奎那克立東紅色上。水彩筆可以觸碰到畫紙，或讓小色滴滴落在紙面上。想要得到較大的色滴就用較多顏料，想要得到較小的色滴便使用較少的顏料。

2 若要加以變化，則先在畫面上渲染靛青色後，再滴上不透明顏料。鎘檸檬黃和淡鈷青綠都比靛青的顏色亮些，而且因為它們的不透明性能在暗調色彩上產生明顯痕跡，它能推開靛青顏料，形成較暗的小圈圈。

著色程序

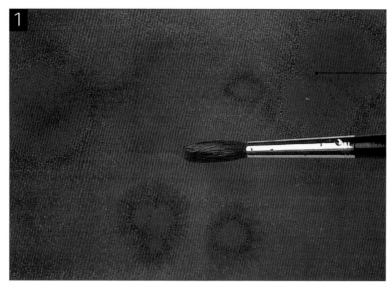

滴色法是增加表面質感的好方法。

首先運用濃厚而又濕潤的色彩，筆毫必須飽含顏料。

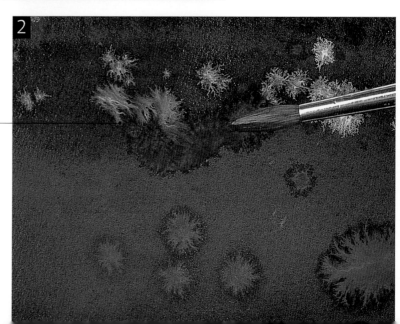

色點向周圍的藍色滲出羽毛般的細紋，把它週遭的藍色顏料推回，繼而形成四周較暗的藍色光暈。

特 殊 效 果

28·刮修法

　　刮修（Sgraffito）或刮除（scratching out），可以當作表現畫面上白色亮光的簡要方法。假如用刀片的邊緣沿著紙面刮過，它可以用於表現水面閃爍的反光。此外還可以用來表現陽光照射下的物體邊緣所產生的亮光，或是船身邊緣以及雲朵受光所出現的銀色光線。通常運用刮修法來突顯形體時，要力求簡明扼要。

1 　運用深藍和奎那克立東紅渲染於畫面上，讓它全乾。用小刀的尖頭，在紙面上略施力道刮除色彩。如此就能在渲染的色彩上刮出尖挺的亮線。

2 　若略加變化，塗上鎘橙色的渲染，在尚未乾時用刀片在紙面上刮過。刀片把仍然未乾的渲染色彩推開而浮現白色紙張上的條紋。

材 料

顏料
奎那克立東紅、深藍、鎘橙

水彩紙
140磅冷壓紙

扁筆

小刀子

含有個別淺碟的調色盤

兩罐乾淨的水
一罐用於混色和稀釋色彩，而另一罐用於濕潤水彩筆。

著 色 程 序

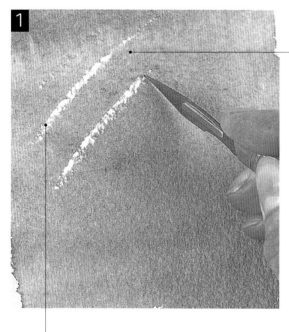

刮修法運用於強烈色彩的渲染最好，然而它也可以在淡色渲染上作出優美的效果。

這是彈性運用於鎘橙色渲染上的效果。

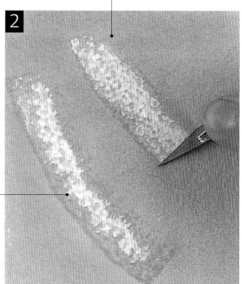

這種形狀的刮痕通常是以簡單、隨興的方式刮出。

刮修法傾向於一幅畫即將完成時使用，因為這時所有色彩已完成著色程序。

刀片從仍未乾的渲染中刮除色彩，留下白色紙張上的條紋。

此一技法運用於略含水分的渲染最佳，例如畫陽光下的海洋以及高濃度的混合色彩。

特 殊 效 果

29·牛膽汁調色法

牛膽液（Ox gall liquid）可用於促進渲染時色料的流動效果，也可使
色彩混合均勻。

材 料

顏料
綠金、靛青、恆久玫瑰紅

水彩紙
140磅冷壓紙

二十二號筆

牛膽液

**含有個別淺碟
的調色盤**

兩罐乾淨的水
一罐用於混色和稀釋色
彩，而另一罐是用於濕潤
水彩筆。

1 稀釋小量靛青色後，倒入另一調色盤
裡與牛膽液混合。

2 畫天空時，平塗渲染於
乾燥的紙上。此時所使用的
畫筆是二十二號筆。

3 運用筆尖，在天空的底部加
恆久玫瑰紅 (Permanent rose)。

著 色 程 序

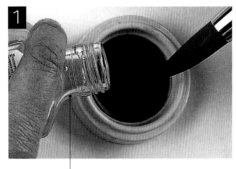

注意顏料如何均勻地
擴散開來。

牛膽液可以用來消除斑點及條
紋進而取得光滑的外觀。

在與顏料調配
時，牛膽液應該
加入大約50%的
水稀釋。

約略加些已稀釋的
牛膽液於顏料中。

讓靛青（indig〔
和恆久玫瑰紅
（permanen〔
rose）調合其
他色彩，使其呈
現光滑輕飄的
渲染效果。

4 使用同一方法，在天空的下緣加綠金（green gold）色。

為了使此一區域的色彩流動而又能適度融合，可用牛膽液來創造出一些奇妙的效果。

阿 拉 伯 膠

　　高品質的膠液是許多水彩顏料的基本成分。適度使用膠水可減低色彩的流動、避免色彩混雜。畫河流或其他風景時，在顏料裡加入少量膠水，可使顏料黏稠如膠，因而產生污濁印象，這是因為水面所留的畫筆痕跡無法擴散到畫面的其他區域。它們只要略微加些膠水就可以了，但它或多或少會保留在你畫上去的地方，而形成混濁潮濕的外觀。

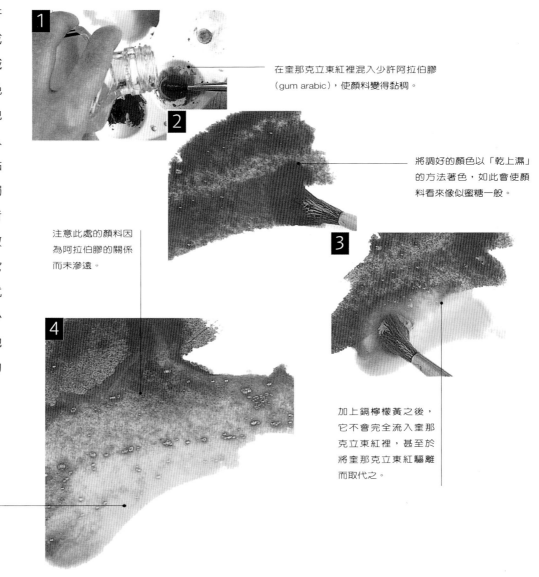

在奎那克立東紅裡混入少許阿拉伯膠（gum arabic），使顏料變得黏稠。

將調好的顏色以「乾上濕」的方法著色，如此會使顏料看來像似蜜糖一般。

注意此處的顏料因為阿拉伯膠的關係而未滲遠。

加上鎘檸檬黃之後，它不會完全流入奎那克立東紅裡，甚至於將奎那克立東紅驅離而取代之。

加深藍和鎘檸檬黃所調配的綠色。

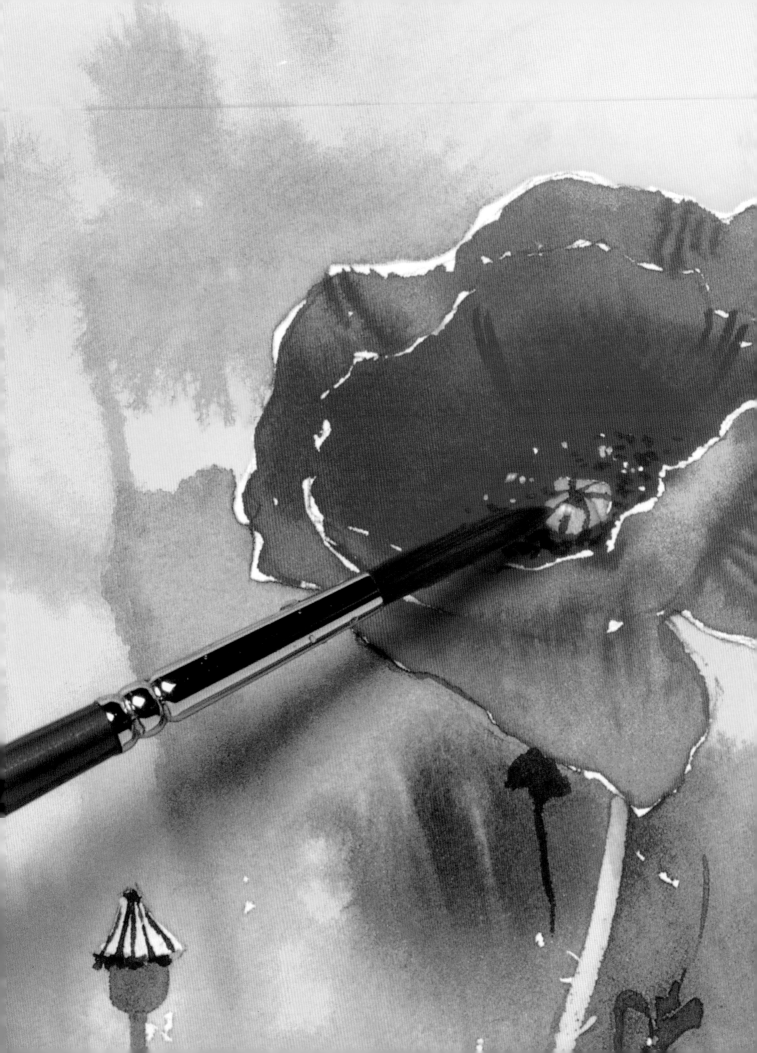

創作計劃

—— 表現技法的運用

本階段的各個章節特別展示專業水彩畫家們創作水彩畫的過程。透過這些畫家作品的分析，將使你更有信心地去表現自己的創作構想以及最完美的技法。這十個計劃中，有些示範步驟甚至超過二十個步驟。

因此，每個創作過程都以最詳實的面貌呈現出來。

1·野生罌粟花

這項示範計劃是水彩畫家創作技法的美妙圖解，運用素描技巧、加上濕中濕（wet-in-wet）畫法以及乾上濕（wet-on-dry）彩繪技法。縱使只局限於三個顏色——紅、黃、藍三原色——畫家已經在調色盤裡調配出許多優雅的顏色。

材　料

顏料
鈷藍、黃、鎘紅

水彩紙
140磅冷壓紙

十二號和六號筆

2B鉛筆

遮蓋液

含有個別淺碟
的調色盤

兩罐乾淨的水
一罐用於混色和稀釋色彩，而另一罐是用於濕潤水彩筆。

1 用鉛筆勾繪出第六十一頁那幅畫的主要輪廓。在此使用一支2B鉛筆的筆尖作畫，以維持清晰、纖細線條。

然後用遮蓋液保留出罌粟花莖幹和花心——這些區域隨後將畫得很明亮。等遮蓋液乾了後迅速地以水彩筆快速渲染。

著　色　程　序

1

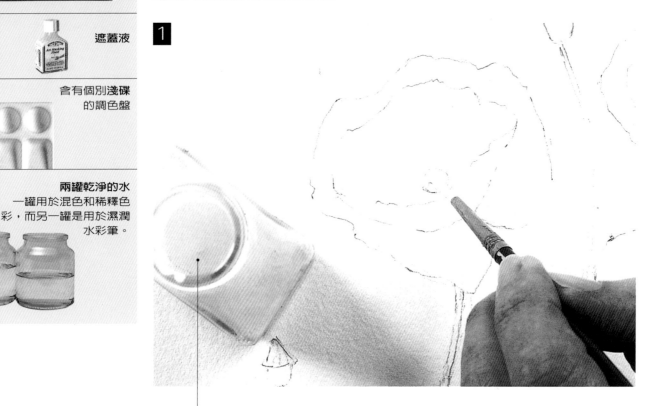

根據這遮蓋液的品牌和它所具有的輕淡色彩，將有助於分辨它被用於畫面的哪些地方，然後必須擦除畫面上的遮蓋液。

2 用十二號筆彩繪主要的嬰粟花。混合鎘紅（cadmium red）和黃色（aureolin yellow）產生橘紅色畫出花瓣邊緣的陰影，然後用較深的紅色彩繪花的中間部位。接著使用六號筆畫出花瓣上的細長花脈。由於濕中濕的效果，所以畫細線花脈時，會在花瓣上略微渲開而顯得鬆軟自然。

3 在主要的花朵以外的背景區域彩繪黃色，要小心地沿著鉛筆所畫的輪廓線著色。雖然這是「乾上濕」的畫法，但是渲染時可以加入較多的水。像往常一樣，在運用不同顏色時，要先潤濕水彩筆。

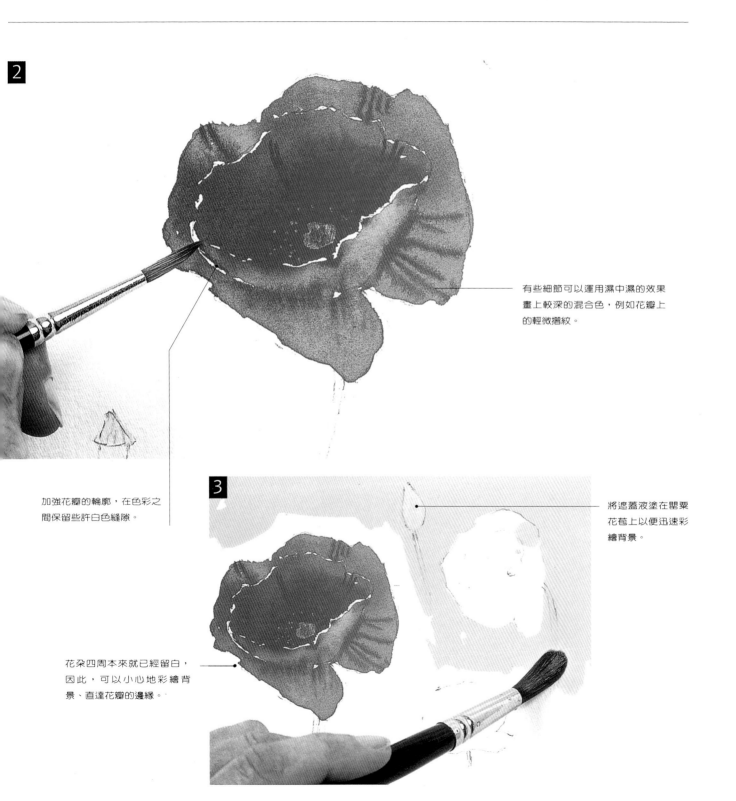

有些細節可以運用濕中濕的效果畫上較深的混合色，例如花瓣上的輕微摺紋。

加強花瓣的輪廓，在色彩之間保留些許白色縫隙。

將遮蓋液塗在嬰粟花苞上以便迅速彩繪背景。

花朵四周本來就已經留白，因此，可以小心地彩繪背景、直達花瓣的邊緣。

4 當背景的渲染未乾時，滴入藍色斑點，這些藍色斑點與黃色混合而變成綠色。與罌粟花對照之下，這應該算是最暗的色彩。運用濕中濕畫法在背景裡製作出輕鬆的影像。

5 依然應用濕中濕畫法，滴少許紅色於背景裡。這樣可以輕易地與黃色底混合產生昏暗朦朧的紫色陰影。

6 潑灑幾滴藍色在未乾的黃色上，因此顏色相互混合而產生綠色點。

著 色 程 序

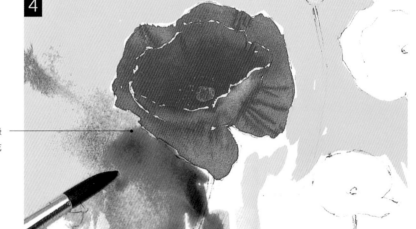

藍色滴在黃色上立刻變成綠色，形成藍色與紅色罌粟花的柔和對比。

當加入色滴時，持筆要保持比較正確的角度——這樣才能讓顏料吸附在筆毫裡。

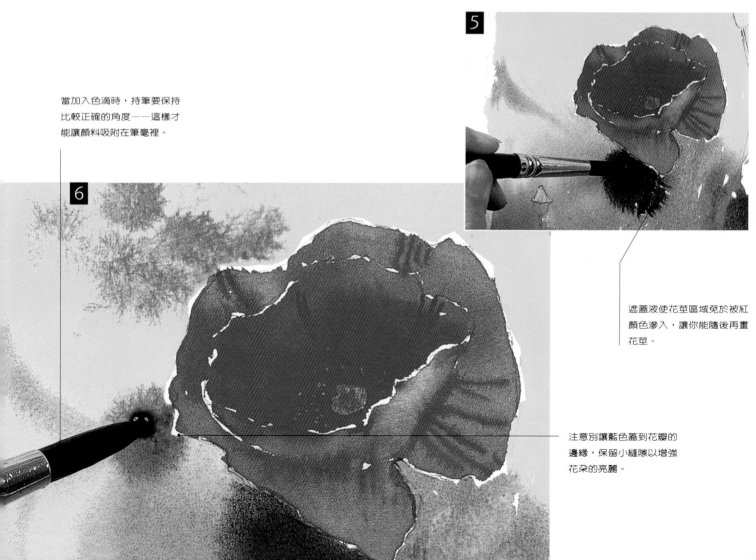

遮蓋液使花莖區域免於被紅顏色滲入，讓你能隨後再畫花莖。

注意別讓藍色蓋到花瓣的邊緣，保留小縫隙以增強花朵的亮麗。

7 現在從第六個步驟反順序、著色，潑灑黃色到綠藍色（green-blue）區域創出迷濛的背景。背景顏色必須保持潮濕，否則將無法與黃色混合。假如顏色已經乾了，可以用乾淨的水再濕潤。要確定顏料不可太濃，如此乾顏料不會在紙上四處流動。

8 當背景末乾時，渲染紅色於罌粟花上。這樣可以吸入黃色而創造出橙色。然後為罌粟花的花心滴上紅色顏料。

9 在調色盤裡用藍色和黃色調合而得綠色。這綠色是用來畫花莖的，畫筆可選用六號筆，然後讓顏色全乾。

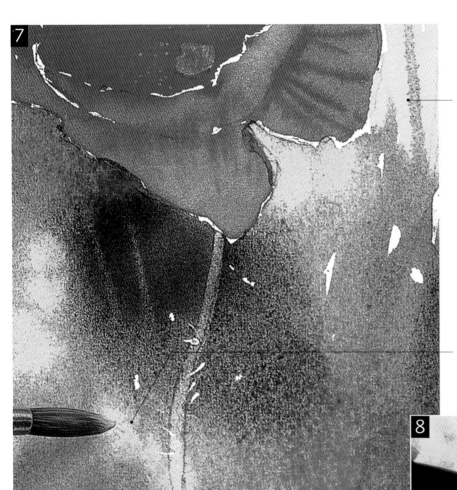

藍色條紋要畫得像草兒的葉片。

小黃點使花瓣下的紫色朦朧而且有點像似陽光。

顏色要很輕淡，以利產生羽紋邊緣效果，產生花瓣的柔軟印象。

用六號筆畫罌粟花的花莖。手要保持輕鬆，勾勒描繪輪廓運筆動作要快。

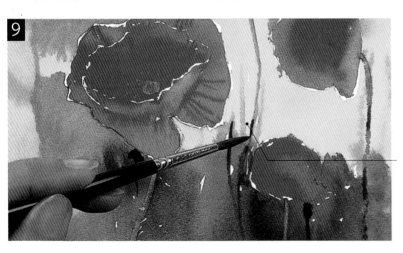

10 當所有顏色完全乾了之後，擦掉罌粟花的花苞、花莖和花心上的遮蓋液。

11 彩繪主要的花莖和花心（原先已塗有遮蓋液的地方），黃色要多於綠色。用淡綠色畫背景裡的罌粟花苞。

12 用紅色和藍色調配出來的紫色，畫較細的葉脈和主要的罌粟花花心與花蕊。

13 用藍色和黃色調出強烈的綠色，畫背景裡的那些次要的子和葉飾。之後，前景會顯得前進，如此可以創造出較佳的度感。

著 色 程 序

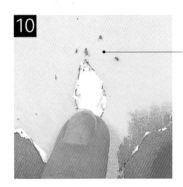

要小心避免擦拭過重，否則紙張會受到傷害。

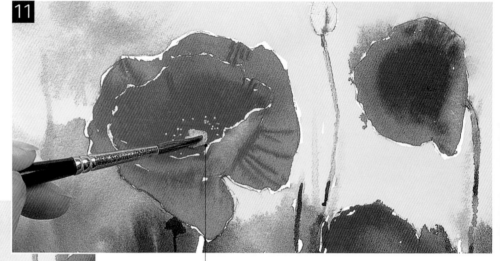

黃顏色提昇了花心和雄蕊的亮度，並提供與紅色花瓣相互對比的效果。

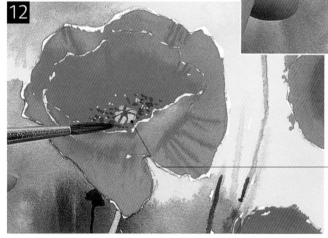

畫花莢和雄蕊要用「乾上濕」的技法。

罌粟花莖上的細毛可先塗上遮蓋液，等顏色乾了後再將遮蓋液擦拭掉。當「濕中濕」技法正在進行時，不可能執行擦拭遮蓋液的動作。

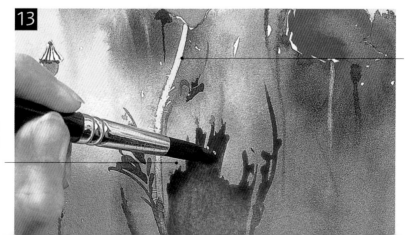

這位畫家儘可能地把葉子畫得小一點，使罌粟花的風采不受影響。

〈野生罌粟花〉完成圖

　　暗色區域與亮色區域形成明暗對比。此一對比效果有助於區分和界定花卉形態。注意畫面上的「色塊」（planes）調子之間的對比往後面的背景區域逐漸變得黯淡的效果。這些色塊恰如階梯般，從細膩刻畫的前景逐漸轉化為模糊不清的背景，產生了三度空間的深度效果。

野生罌粟花
Adelene Fletcher 的水彩作品

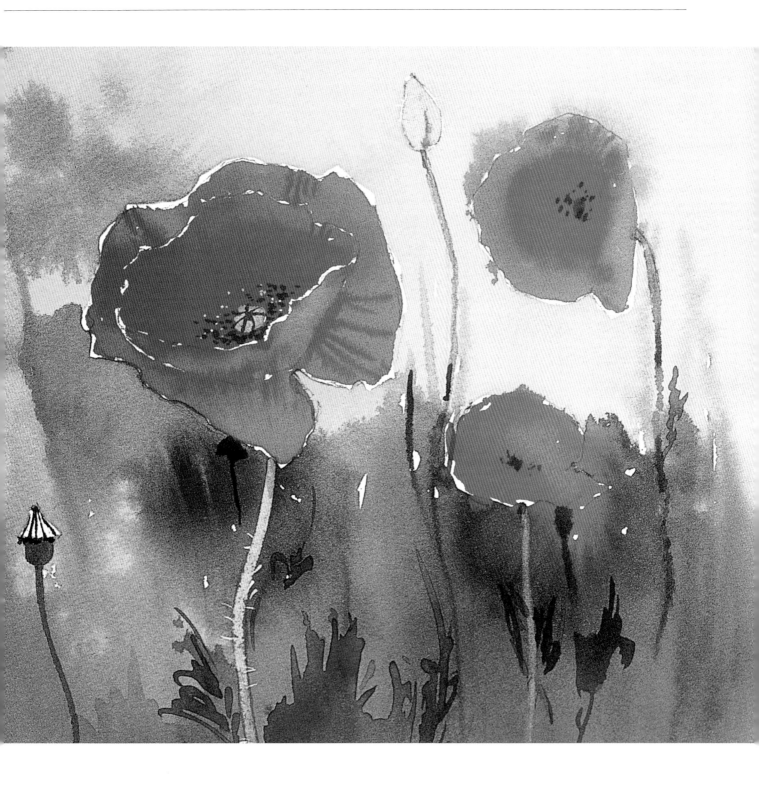

2·水果碗

靜物畫之所以讓人喜愛，乃因它能聚合平日常見的物品。這類繪畫所描繪的對象可以完全被藝術家操控，例如它的題材安排和燈光處理均可自由調度，提供理想的機會去做色彩和構圖的試驗。這就表示你可以隨心所欲地安排構圖，也可擁有更充裕的時間完成作品。

1 在一張描圖紙上速寫第六十九頁那幅畫的圖稿，然後把圖像轉移到另一張紙上。把速寫稿放在畫面上，右側朝上。用2B鉛筆描透圖像。力道要適可而止，不可用力過重。然後用色彩造形筆沾遮蓋液畫出形狀，預留圖像的明亮區域。然後放著等它乾。

材　料

顏料：黃、虎克綠、深藍、布魯格紅、生赭、恆久玫瑰紅、鈦白

水彩紙
140磅冷壓紙

一號、四號、五號、八號扁筆

2B鉛筆

色彩造形器

含有個別淺碟的調色盤

遮蓋液

棉花棒

海綿

兩罐乾淨的水
一罐用於混色和稀釋色彩，而另一罐是用於濕潤水彩筆。

著　色　程　序

1

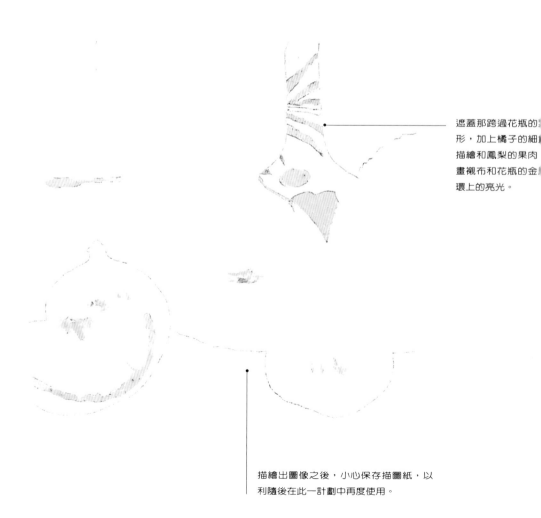

遮蓋那跨過花瓶的形，加上橘子的細描繪和鳳梨的果肉畫襯布和花瓶的金環上的亮光。

描繪出圖像之後，小心保存描圖紙，以利隨後在此一計劃中再度使用。

2 準備好大量的黃色（aureolin yellow）和少量的綠(Hooker's green)以及深藍色所調配出來顏料；另一方面是將這些顏色混合更多的綠色。用八號筆濕潤水彩紙，但要避免弄濕水果的形狀。用五號筆塗上黃色，隨後運用濕中濕法調成綠色。用扁筆在紙上畫出花瓶頸部的顏色。此圖所呈現的圖像是瓶頸左側的圖像。瓶上留白的部分用較暗的色彩襯托。畫圖紙要保持色彩的乾燥和乾淨。

3 隨後用濕中濕法在水果碗左側著上深藍色。碗的邊緣上塗遮蓋液以避免深藍色滲入渲染的背景裡。

4 用五號筆塗上布魯格紅（Bruegel red）、黃（aureolin yellow）和深藍色所調的色彩，以濕中濕法畫瓶子上的細條。以濕中濕法畫背景的綠色渲染。等畫面乾。

5 渲染花瓶和水果周圍的空間。

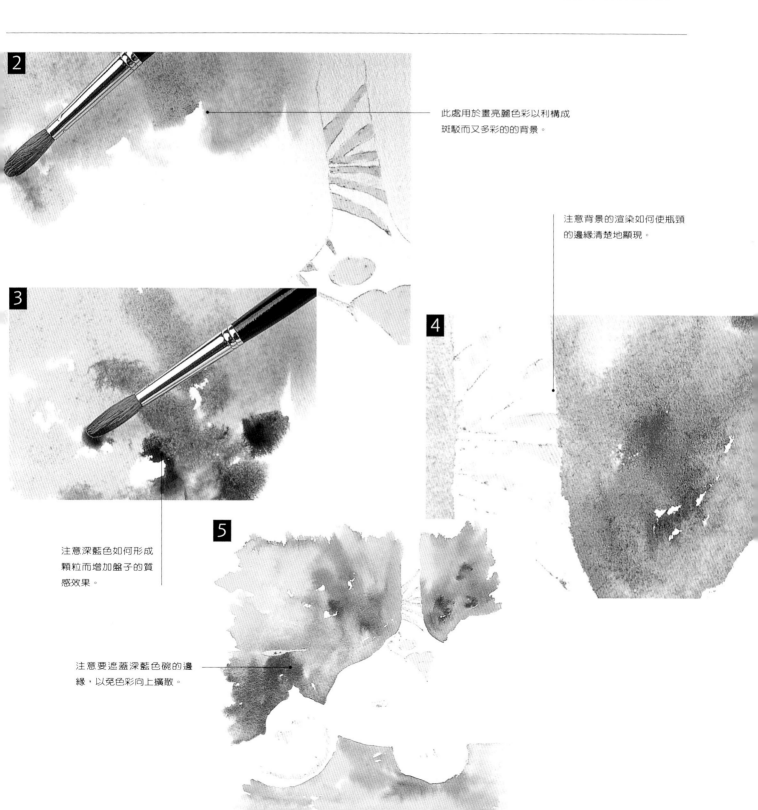

此處用於畫亮麗色彩以利構成斑駁而又多彩的的背景。

注意背景的渲染如何使瓶頸的邊緣清楚地顯現。

注意深藍色如何形成顆粒而增加盤子的質感效果。

注意要遮蓋深藍色碗的邊緣，以免色彩向上擴散。

6 用水濕潤瓶頸，保持小面積之乾燥——這些小面積的留白是作為花瓶裝飾用的。混合布魯格紅、黃和生赭色，用濕中濕法畫瓶頸。然後，當瓶頸未乾時，用布魯格紅、生赭和深藍的混合色在瓶頸左側畫出陰影。注意要讓葉子蓋過花瓶。

7 用四號筆加黃色到橙色的形狀上，然後以濕中濕法刷黃色和布魯格紅的混合色使成為橙色。乾了以後，用橙色，以「乾上濕」法畫果皮。在果肉遮蓋區周圍加黃色。在水果邊緣周圍刷綠色，表皮上加出亮點。

8 準備一些恆久玫瑰（permanent rose）色。用八號筆先為芒果染上水，然後加上黃色。當顏色未乾時，加少許深藍色與稍多的黃色，加深陰影區的黃色。

著 色 程 序

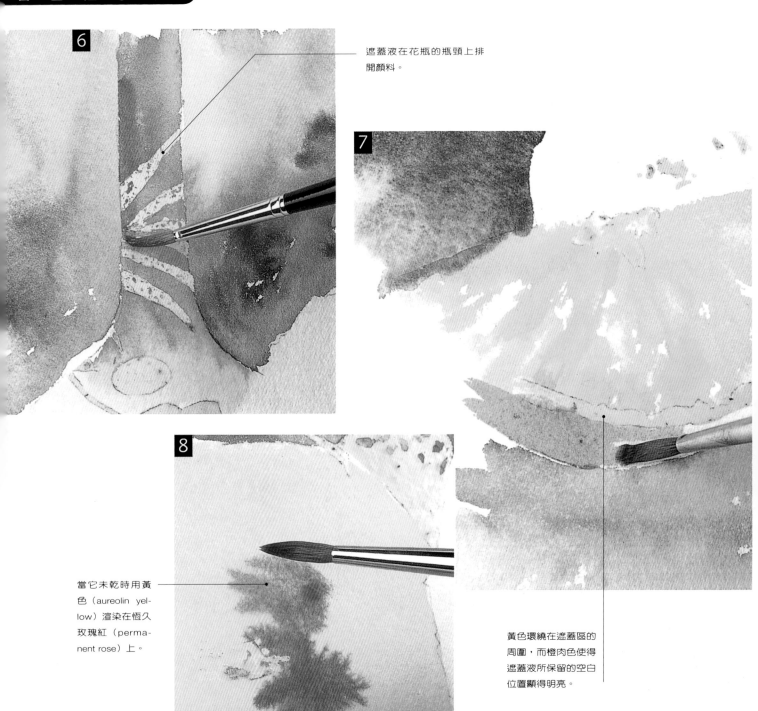

遮蓋液在花瓶的瓶頸上排開顏料。

當它未乾時用黃色（aureolin yellow）渲染在恆久玫瑰紅（permanent rose）上。

黃色環繞在遮蓋區的周圍，而橙肉色使得遮蓋液所保留的空白位置顯得明亮。

9 用八號筆、以濕中濕畫法為鳳梨塗上黃色。當顏料未乾時用畫筆沾水由鳳梨果心向外畫放射狀水線。

10 用八號筆潤飾無花果的形體，然後調合恆久玫瑰紅和深藍以濕中濕畫法著色。加恆久玫瑰紅和深藍色線條和些許綠色畫陰影。

11 再一次描繪葉子，畫它們周圍的空白位置。用四號筆沾少許的水，並用一號筆沾近似綠色、混合在原先的色彩裡。

12 繼續在葉子四週畫上背景的顏色。

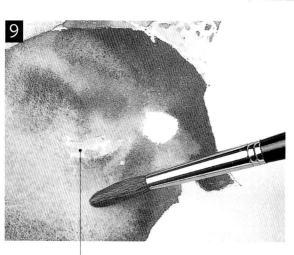

用紙巾輕壓一些顏色，賦予芒果的質感和形狀。

用濕中濕畫法為無花果畫出柔軟、擴散的效果。

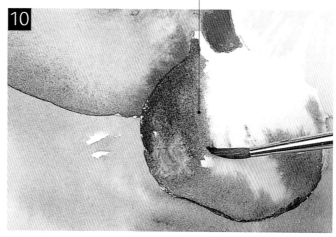

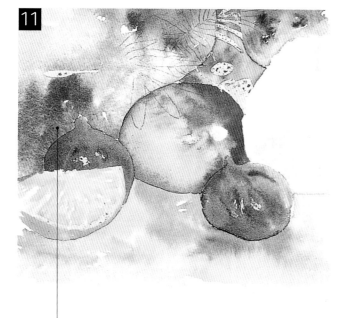

花瓶原本的藍色渲染形成陰影的軟邊。

水調配綠色混入原本背景的色彩裡。

原先的鉛筆線將消失於顏色底下，因此有必要再一次描繪葉子的輪廓線。

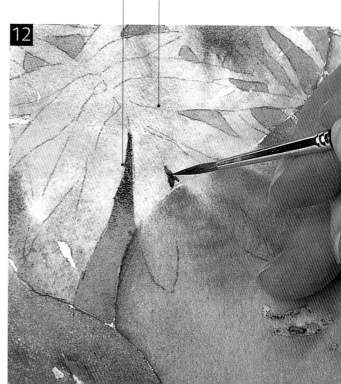

13 加水和黃（aureolin yellow）色，彩繪那些蓋過芒果的葉子。等顏色乾了後，用一號和四號筆調合較強的綠色和黃色、加上這道混色，沿著芒果葉的長度加長筆觸。小心地擦拭掉鉛筆痕跡以及遮蓋液。

14 塗上深藍色在水果碗上，明確畫出跨過水果碗的葉子。

15 用棉花棒吸除顏料。用黃綠色畫葉形。讓更多的顏色滲入虎克綠色的花莖。

著 色 程 序

塗黃色（aureolin yellow）於葉子之後，再把綠色加在葉子上。

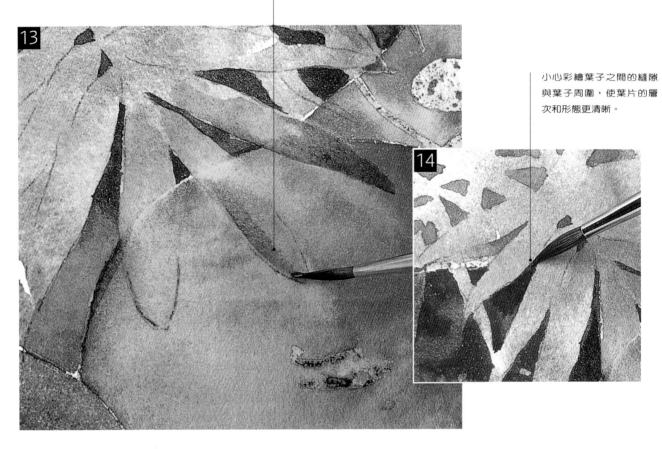

小心彩繪葉子之間的縫隙與葉子周圍，使葉片的層次和形態更清晰。

將遮蓋液從花瓶的瓶頸上清除。顏色的邊緣（遮蓋液所覆蓋的葉形）可用棉花棒清除。

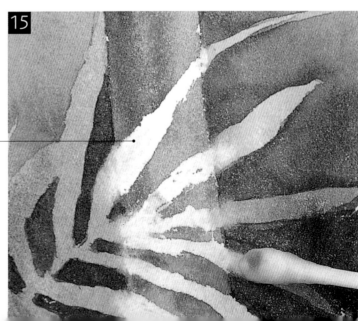

16 調配生赭色和綠色的混合色，用一號筆畫出葉脈。

17 重新濕潤整個鳳梨外輪廓。用一號筆調配布魯格紅（Bruegel red）、生赭和深藍所調出的色彩畫鳳梨外皮。用濕的海綿輕柔地擦拭無花果的亮光。

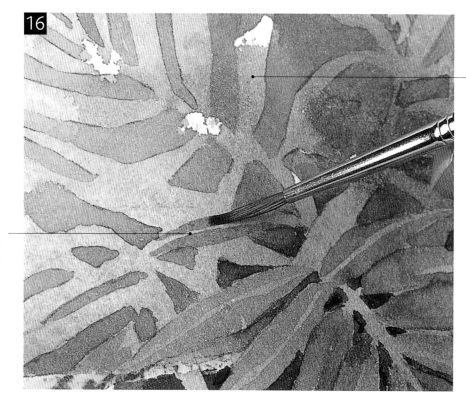

注意葉形如何藉由上下重疊產生空間感。

主要色彩的筆跡之間的狹窄空隙代表葉脈的較亮色彩。

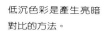

低沉色彩是產生亮暗對比的方法。

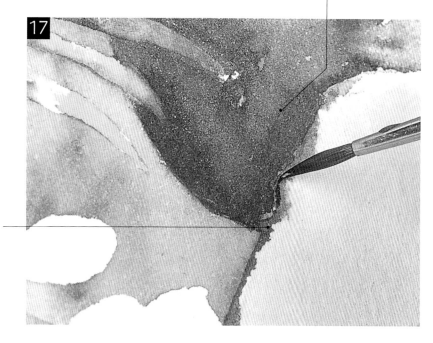

注意顏料如何在某些地方滲入鳳梨的色彩裡，而其他地方未接觸潮濕區域，因此乾燥後，出現捲曲的邊緣。

18 濕潤桌面的區域，然後用一號筆和布魯格紅、深藍和生赭色所調配的暗調色彩畫芒果陰影。讓週遭顏色流入桌巾的色彩裡。以同樣方法處理桌上水果的陰影。

19 用暗綠色畫暗色葉子的邊緣。用布魯格紅、黃和生赭完成葉脈，並確定鳳梨顏色周圍的物形。

20 調入些許生赭色使顏色更暗，然後加在鳳梨和芒果之間的V形縫上。在留白的地方畫上裝飾的細節。用綠色加暗影，畫出芒果的果柄。

21 用一號筆，加鈦白以突顯出瓶頸中間的白色亮光。混合深藍和虎克綠而成青綠色。以四號筆沾青綠色畫桌布，留下桌巾圖案上的優美圖形。

著 色 程 序

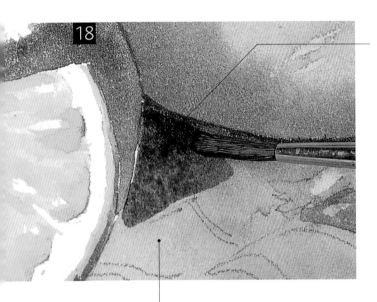

注意陰影顏色如何襯托較亮的物體。

芒果葉是用綠色與陰影色彩畫的，然後用尖筆畫過葉形，在葉子中央未被觸碰的地方留下明亮的葉脈。

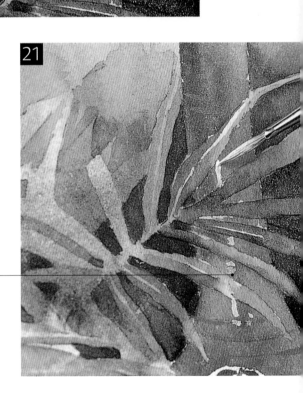

讓色彩輕鬆地配合鉛筆痕跡，以利留下主要渲染色彩中所保留的亮光。

用筆尖著色於鳳梨與芒果之間的V形縫隙。

不透明顏料塗在這兒。用一號筆著鈦白色以取得葉脈的亮光。

〈水果碗〉完成圖

　　注意這幅畫最成功的地方在其單純性。水果和葉子的形狀以綠色的襯布
填補空白處，襯托出形狀和圖案。

　　負面空間（negative space）和正面空間（positive space）被用來創造
有趣的效果，以及透過明確的細節描繪和強烈的色彩，達成美好的平衡。

水果碗
Julia Rowntree 的水彩作品

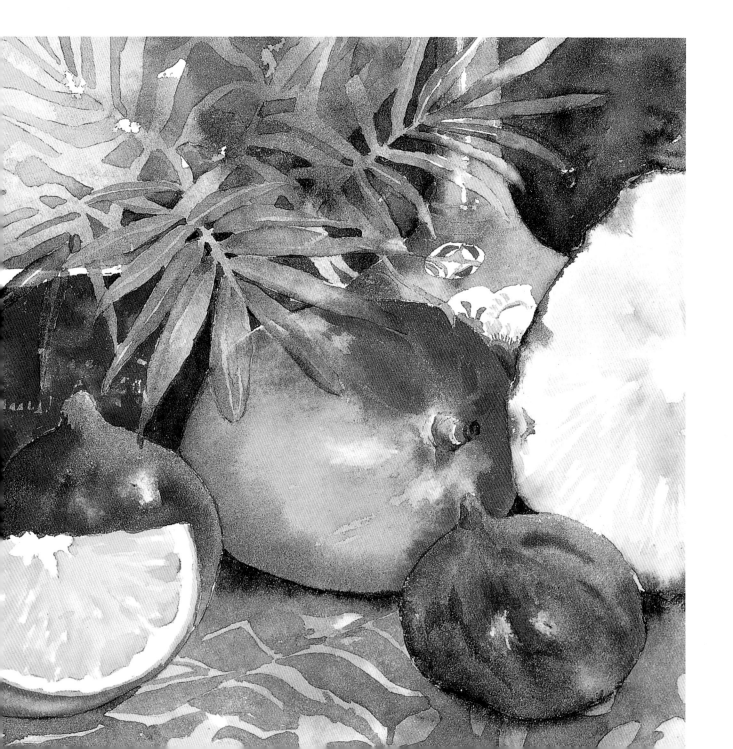

3·午時咖啡

雖然彩繪建築圖可以當作一種很呆板的「地勢圖」（topographical）繪製練習，但是水彩畫裡的建築物通常比較著重於：傳達整體氣氛和特殊的臨場感覺。地中海景色的柔和色調，在這幅畫裡，提供完美的機會去實驗明亮、充滿陽光的水彩畫；所畫出來的畫充滿溫暖的光線和雅緻的明暗變化。

1 　用3B鉛筆畫出第75頁那幅圖的主要輪廓。用二十五號扁筆或形狀大小類似的筆，運用「乾上濕」的「漸層渲染法」著鈷藍色於畫面上端，直達建築物屋頂的外側邊緣。

材　料

顏料
鈷藍、玫瑰金、
印地安黃、深藍、
虎克綠、鎘紅、
淡紫、深青綠藍、深褐、
鎘橙、普魯士藍、淡紅、
深赭、亮粉紅、中國白

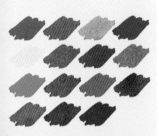

水彩紙
140磅冷壓紙

二十五號扁筆、二十二號
扁筆、四號、一號、
5mm（3/16"）扁筆

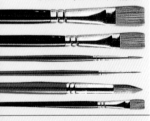

3B鉛筆

含有個別淺碟
的調色盤

兩罐乾淨的水
一罐用於混色和稀釋色
彩，而另一罐是用於
濕潤水彩筆。

著 色 程 序

天空的色彩使建築物形廓更明確。

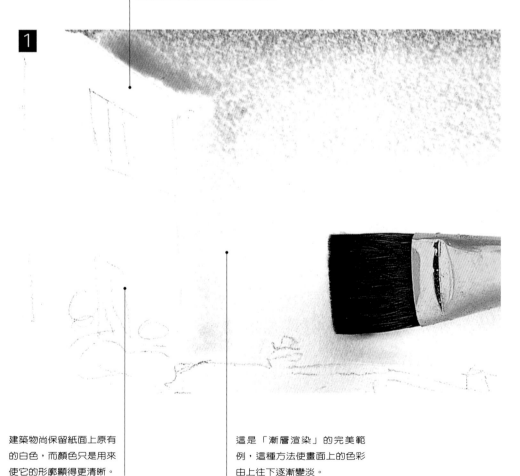

1

建築物尚保留紙面上原有
的白色，而顏色只是用來
使它的形廓顯得更清晰。

這是「漸層渲染」的完美範
例，這種方法使畫面上的色彩
由上往下逐漸變淡。

2 用同樣的筆，運用玫瑰金（rose doré）和印地安黃（Indian yellow）混合的顏色畫遮篷上方的建築。接著為遮篷的形廓加上藍色線條。用扁筆邊緣以「乾上濕」法著色。

3 用四號筆和水，沾水、以輕壓方式潤濕已選定的區域。加玫瑰金、鈷藍、印地安黃、金綠和虎克綠畫植物的葉飾。在此一步驟之前就要準備好上述的透明顏料。用二十五號扁筆，混合鎘紅和淡紫，用濕中濕法，繼續畫吧檯的顏色。

4 再度使用扁筆在窗口塗上水。

5 加深青綠藍（turquoise blue deep）於窗戶上，讓顏料透過水分擴散。

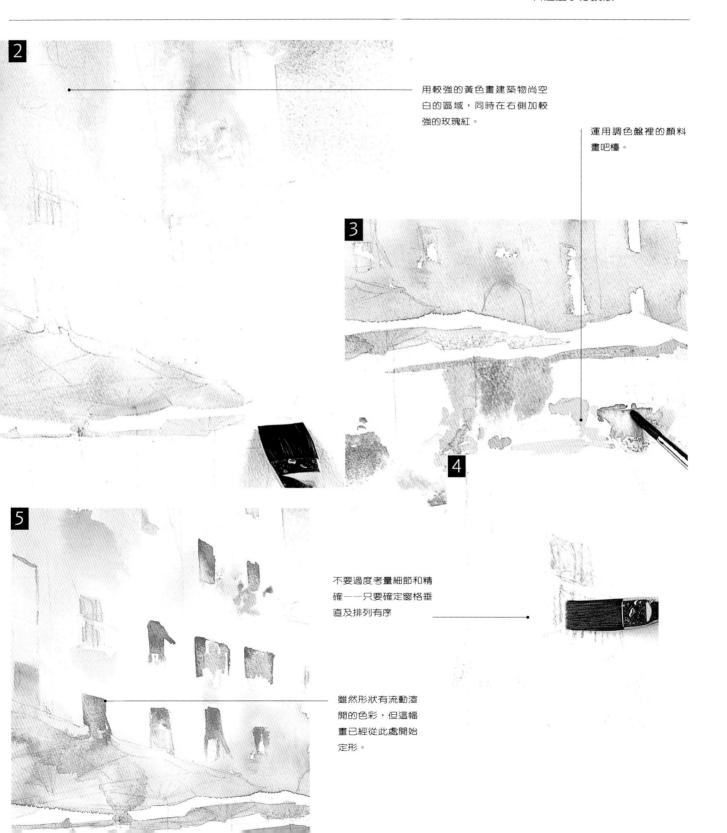

用較強的黃色畫建築物尚空白的區域，同時在右側加較強的玫瑰紅。

運用調色盤裡的顏料畫吧檯。

不要過度考量細節和精確——只要確定窗格垂直及排列有序

雖然形狀有流動渲開的色彩，但這幅畫已經從此處開始定形。

6　在色彩未乾之前用四號筆調入更多的深青綠藍在窗格上。

7　潤濕窗戶四周，然後用深褐和鍋橙所調出來的顏色畫建築物。繼續調顏色去變化調子和創造紋理。

8　用二十二號筆的筆尖，運用濕染的方法加鍋紅色於窗子上。繼續吸除過多的顏料。在吧檯下方加一些強烈的鍋紅色。讓顏色乾燥。濕潤遮篷下面的三角形，並塗上深藍色。用大的圓筆，渲染深藍和些許淺紅色於前景區域。用大扁筆的筆尖畫遮篷下方的線形筆觸。

著 色 程 序

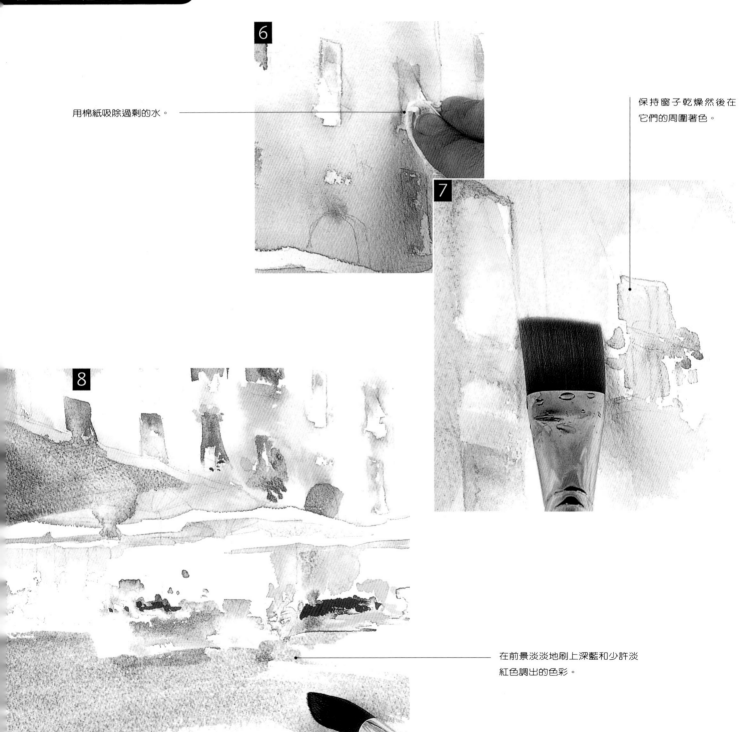

用棉紙吸除過剩的水。

保持窗子乾燥然後在它們的周圍著色。

在前景淡淡地刷上深藍和少許淡紅色調出的色彩。

9 用扁筆的筆尖和普魯士藍明確畫出餐桌周圍的陰影。當顏色尚未乾時，用二十二號扁筆的筆尖調合虎克綠和少許深褐色畫盆栽。

10 加淡紅色和深藍色渲染前景。在地面上畫出輕淡的陰影，然後逐步加重顏色。

11 用一號細筆沾深赭色畫花卉四周的細節。

12 許多顏色和色調需要點綴一些人物、花卉、家具和陰影。用一號筆沾深赭色畫人物。

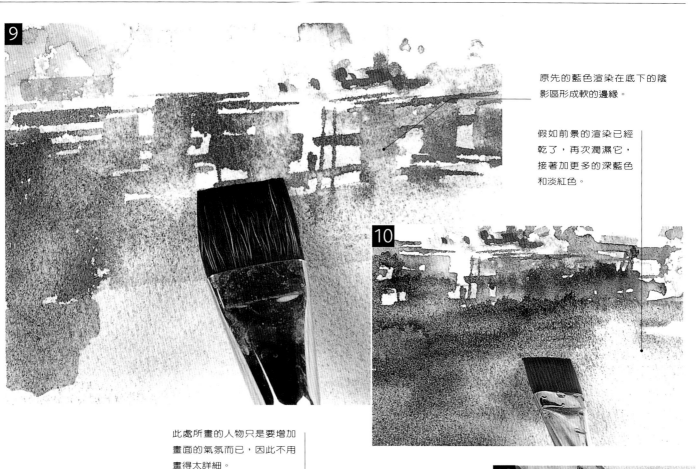

原先的藍色渲染在底下的陰影區形成軟的邊緣。

假如前景的渲染已經乾了，再次潤濕它，接著加更多的深藍色和淡紅色。

此處所畫的人物只是要增加畫面的氣氛而已，因此不用畫得太詳細。

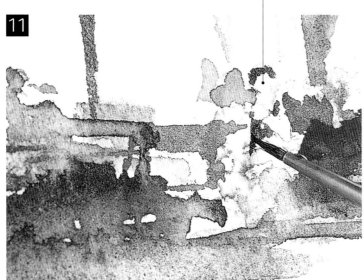

現在的畫面應該可以看出商業活動的氣息了。

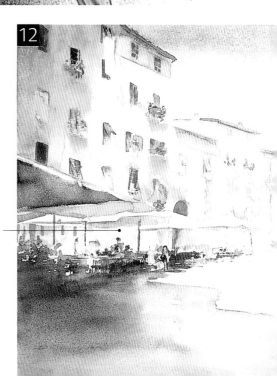

13 濕潤窗口並用一號筆塗上普魯士藍。用亮粉紅（brilliant pink）和鎘紅（cadmium red）畫花，用虎克綠和金綠畫植物。用深褐和和些許深赭畫右側的遮篷的亮部和陰影。乾之後，為較暗的遮篷塗上深赭和深藍。用四號筆在人物四周畫虎克綠。乾後，為人物加些粉紅。

14 用扁筆的邊緣，用濃厚的深赭和深藍畫遮陽傘。用5mm小扁筆（3/16"）繼續在前景畫出遮篷的細節。用印地安黃畫遮洋傘的四周。

15 用淡紅和深褐色畫盆栽。用扁筆在不同角度畫上淡紅和深藍的混合色。

16 用深赭色在右側加一些人。乾了後在人物臉上加粉紅色。

著 色 程 序

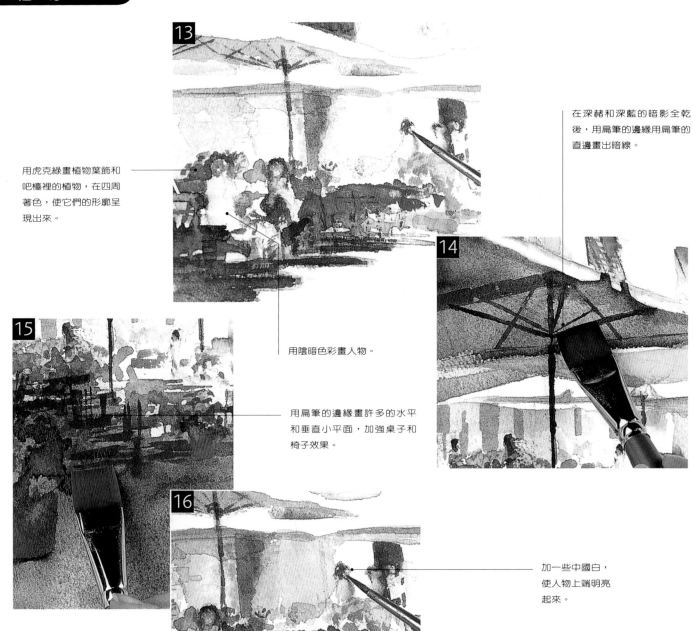

用虎克綠畫植物葉飾和吧檯裡的植物，在四周著色，使它們的形廓呈現出來。

用陰暗色彩畫人物。

用扁筆的邊緣畫許多的水平和垂直小平面，加強桌子和椅子效果。

在深赭和深藍的暗影全乾後，用扁筆的邊緣用扁筆的直邊畫出暗線。

加一些中國白，使人物上端明亮起來。

〈午時咖啡〉完成圖

在這幅畫裡，畫家完美地捕捉到義大利的咖啡座的氣氛和情調。它用建築物柔和的色彩襯托咖啡座，光線和明暗變化的刻畫顯得清晰可愛。咖啡座的印象派表現手法把水彩的材質運用得恰得其分，例如建築物和天空的大面積渲染賦予水彩的特性和空間感就是很好的例子。

午時咖啡
Glynnis Barnes Mellish的水彩作品

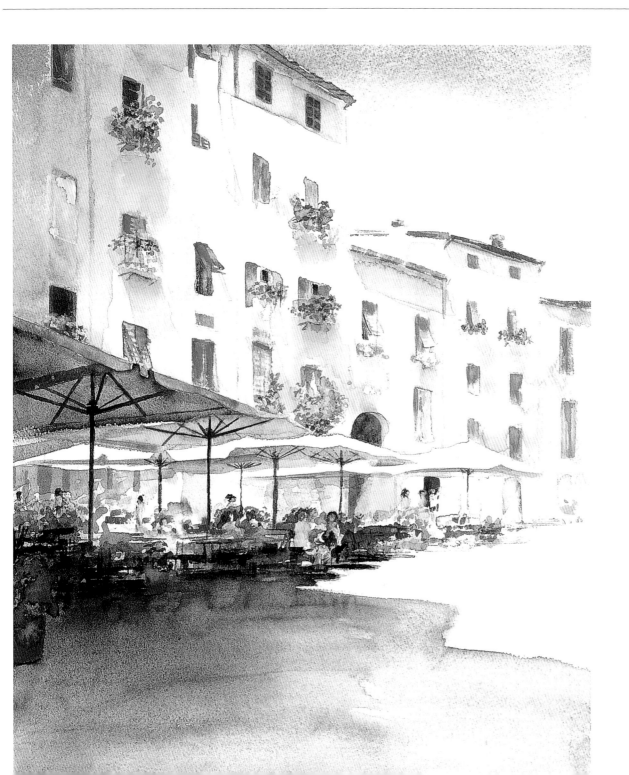

4·日光下讀書樂

材　料

顏料
深青綠藍、紫色、土黃、
橘紅、虎克綠、鈷藍、
金綠、深藍、深褐、
淡紅、深赭、藍紫、鎘紅

水彩紙
140磅冷壓紙

二號筆、二十二號圓筆、
二號筆、四號筆、
5mm（3/16"）扁筆

3B鉛筆

蠟條

紙巾

含有個別淺碟
的調色盤

兩罐乾淨的水
一罐用於混色和稀釋色
彩，而另一罐是用於濕潤
水彩筆。

這是水彩畫家充分運用各種技法的範例－－它明確地展現出水彩畫所獨有的特性並說明水彩顏料是其他媒材無法取代的。運用速寫的方式或印象派的手法去描繪一個題材，可以比那些處理過度的油畫更令人喜愛，而這幅描繪夏日景緻的水彩畫有一種新鮮而又近乎透明的光線。它使人感－受到藝術家已經在作品中充分捕捉到那一瞬間的美感。

1 用3B鉛筆畫出第八十三頁那幅畫的主要輪廓。在紙上加水並在背景的花卉塗上紫色。加深青綠藍色畫遠處的色彩，用金綠色畫佈滿陽光的植物葉子。用二十二號榛樹筆（ filbert brush）畫長條筆觸於地面。加水濕潤人物形廓，然後加稀釋的土黃色於紙上，並加上少許橘紅色，以表現人物的膚色。

著 色 程 序

1

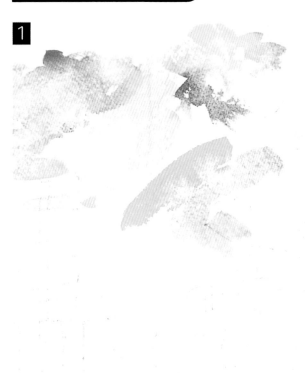

紙張並未先繃緊，
因此加水濕潤時，
紙面產生高低起
伏，但是當水分四
處流動或集中在一
起時，可以創出有
趣的紋理。

彩繪畫面的底色常常只用單一色塊來處
理。這兒所加的顏色只是用來界定物形，
但尚未完成。

2 用二十二號圓筆在人物下方及右側的植物上乾刷虎克綠與鈷藍的混色。

3 以濕中濕畫法，沾一點金綠（golden green）色加在虎克綠（Hooker's green）上。

4 用四號筆塗金綠色在圖像上。使許多葉子成形並在周圍塗上紫色，以界定物像實體與其周圍的物形。

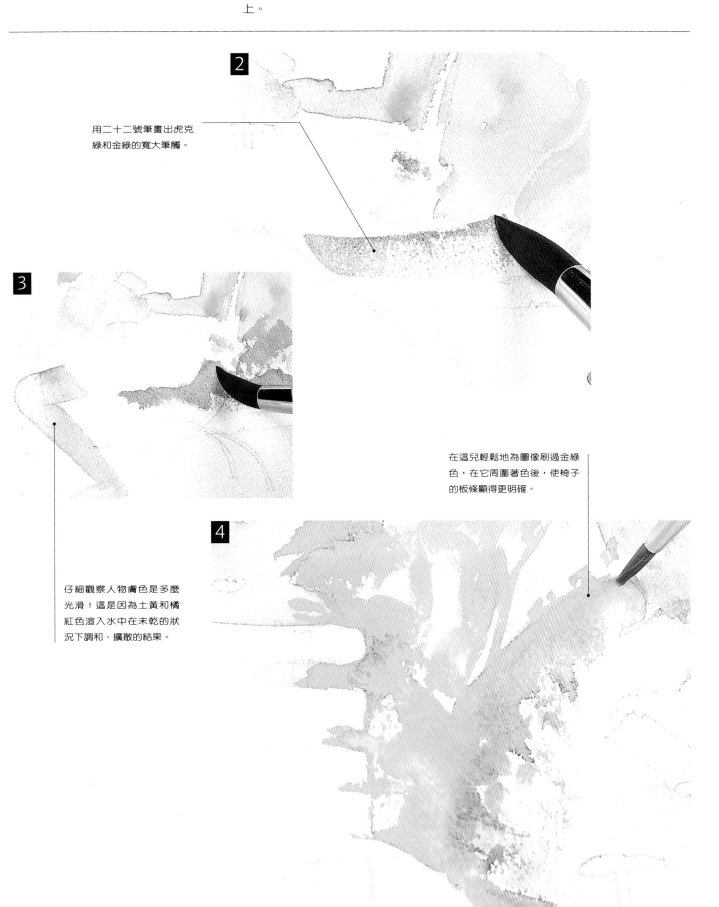

用二十二號筆畫出虎克綠和金綠的寬大筆觸。

在這兒輕鬆地為圖像刷過金綠色，在它周圍著色後，使椅子的板條顯得更明確。

仔細觀察人物膚色是多麼光滑！這是因為土黃和橘紅色渲入水中在未乾的狀況下調和、擴散的結果。

5 用二十二號筆調配橘紅和金綠的混合色畫地面。以濕中濕法在底部加深藍色。

6 用紫藍充當橘紅的陰影，然後用深藍色調配些許金綠畫手臂和下肢以及短褲。

7 每一階段都必須兼顧整個畫面，不要只集中處理局部。

著色程序

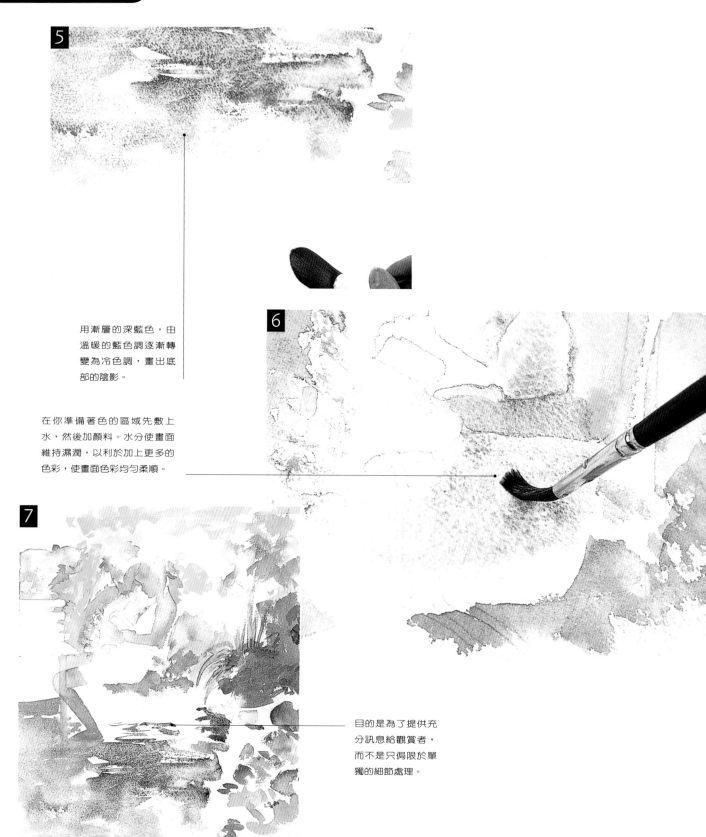

用漸層的深藍色，由溫暖的藍色調逐漸轉變為冷色調，畫出底部的陰影。

在你準備著色的區域先敷上水，然後加顏料。水分使畫面維持濕潤，以利於加上更多的色彩，使畫面色彩均勻柔順。

目的是為了提供充分訊息給觀賞者，而不是只侷限於單獨的細節處理。

8 用深褐色畫女孩後面的台階，然後用紙巾吸乾。

9 蠟條塗擦於圖像上，運用塗蠟排開色彩的方法創出樹葉的質感。用濃厚的虎克綠（Hooker's green）加在塗蠟的區域上。

10 運用調淡的深褐色畫女孩的臉部。用濕中濕畫法畫淡黃色頭髮，然後用同一色彩畫幾束頭髮。濕潤耳朵的內外。沿著邊緣著色，用「消失與顯見的雙邊渲染法」（lost-and-found edge）畫耳朵邊緣。

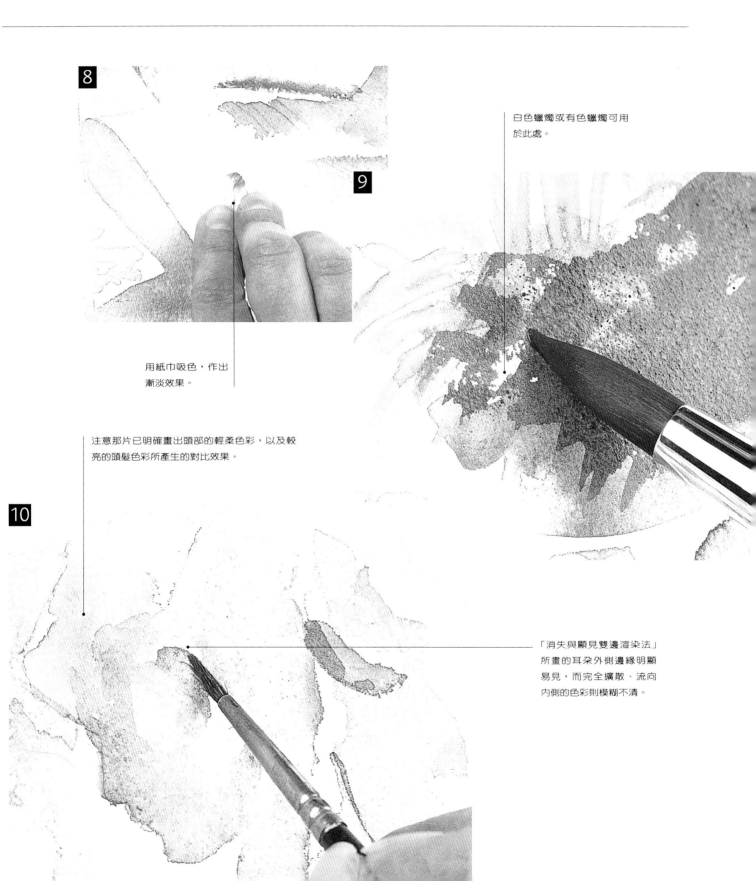

白色蠟燭或有色蠟燭可用於此處。

用紙巾吸色，作出漸淡效果。

注意那片已明確畫出頭部的輕柔色彩，以及較亮的頭髮色彩所產生的對比效果。

「消失與顯見雙邊渲染法」所畫的耳朵外側邊緣明顯易見，而完全擴散、流向內側的色彩則模糊不清。

11 混合灰色和深藍色，再加上些許淡紅色畫淡灰色的貓，用類似女孩臉孔色調的淡紅色畫貓的腳掌。

12 用扁筆，調紫色、藍色和些許深藍色，畫椅子和椅背的條板。

13 用四號筆的筆尖調深赭、深藍和虎克綠畫椅子的板條。

著 色 程 序

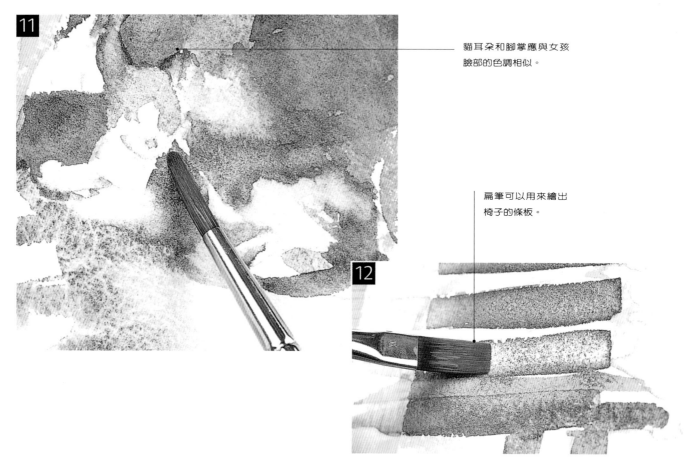

貓耳朵和腳掌應與女孩臉部的色調相似。

扁筆可以用來繪出椅子的條板。

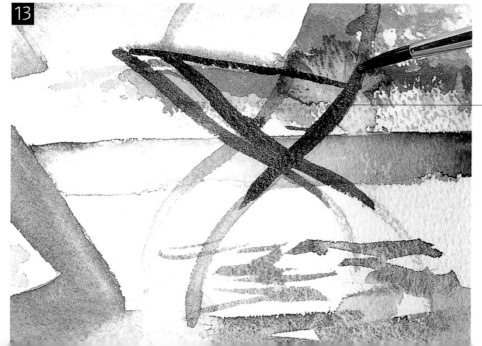

在此畫好幾層色彩，記得要等原先的色彩乾了之後再繼續著色。

14 混合紫色和深赭色，用四號筆將所有的顏料潑灑於植物叢上。

15 用二十二號圓筆，塗上以紫色和深赭色混合而成的暗色界定外形。

16 用5mm（3/16''）扁筆，沾金綠色和藍紫色畫衣服上的條紋。潤濕腿部，加上鎘紅和紫色的混色，使色彩變暗－－紫色使陰影更暗，紅色顯得更強。

17 用二十二號筆，調紫紅和深赭所得的暗紫色，畫更多的植物，然後在邊緣加一些葉子。

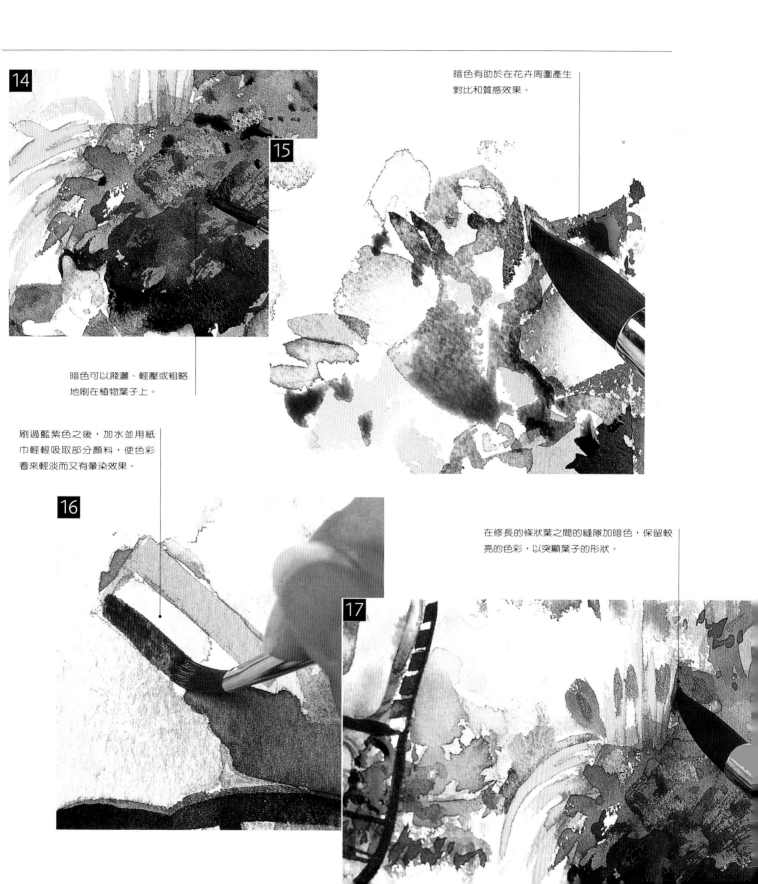

暗色有助於在花卉周圍產生對比和質感效果。

暗色可以潑灑、輕壓或粗略地刷在植物葉子上。

刷過藍紫色之後，加水並用紙巾輕輕吸取部分顏料，使色彩看來輕淡而又有暈染效果。

在修長的條狀葉之間的縫隙加暗色，保留較亮的色彩，以突顯葉子的形狀。

18 濕潤臉部並加上土黃色，於肉色的頂端塗上橘紅色。

19 用淡紅色加一些強烈的色彩於臉部，使形狀更明確。當眼皮色彩乾了後，用較深的淡紅色（light red）和深藍色畫眼皮。

20 用5mm(3/16'')扁筆、濕上乾法，調配深赭和土黃的混合色畫幾束頭髮。

21 用四號筆塗水於手臂。用「濕中濕」法，將紫色、淡紅色和少許深藍色所調配的色彩，塗在手臂的區域。變化色彩，於適當位置加上藍色，而於其他地方加紅色。保持由上而來的光線照射在前臂上。用5mm(3/16'')扁筆著綠金（green gold）和藍紫（ultramarine violet）畫女孩手上的書本。

著 色 程 序

以「濕中濕」法畫臉部，讓色彩平均地擴散，創造出光滑的漸層色調。

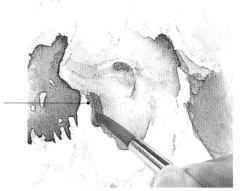

淡紅色是一種強烈的土質色彩，適合畫女孩的皮膚色調。

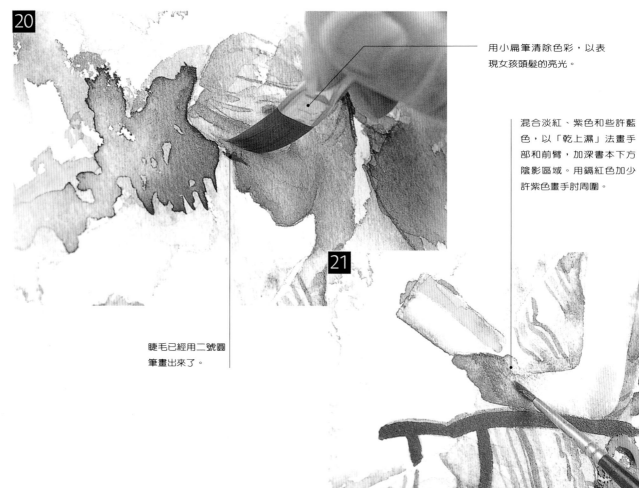

用小扁筆清除色彩，以表現女孩頭髮的亮光。

混合淡紅、紫色和些許藍色，以「乾上濕」法畫手部和前臂，加深書本下方陰影區域。用鎘紅色加少許紫色畫手肘周圍。

睫毛已經用二號圓筆畫出來了。

〈日光下讀書樂〉完成圖

　　這幅畫的美感潛藏著自發性的作畫風格。畫面裡所賦予的豐富內涵很容易引發觀賞者的共鳴，而且作者已經將想像力真實地展現在畫作中。這幅畫裡的形狀、色彩比他所描繪的主要人物本身更豐富。背景裡的冷藍和淡紫與暖黃色彩賦予畫面遠近透視效果和深度感。

日光下讀書樂
Glynnis Barnes Mellish的水彩作品

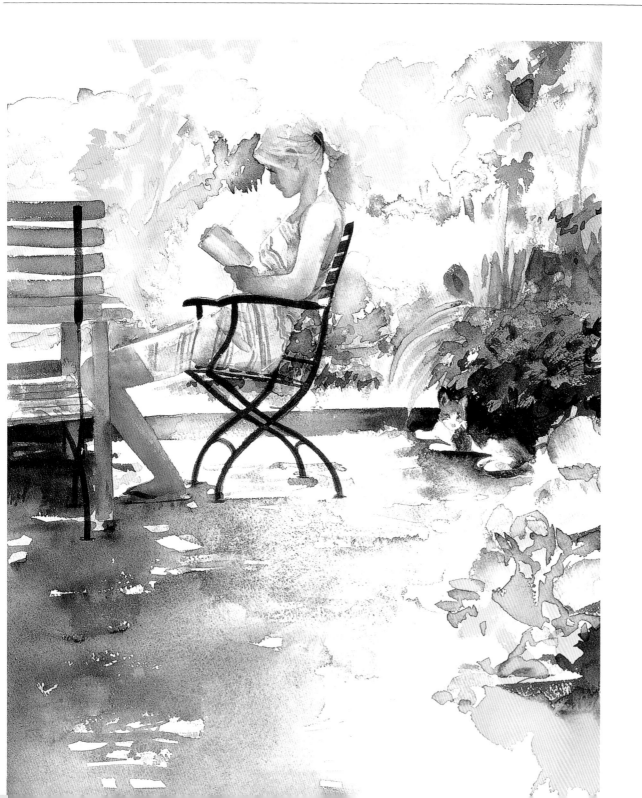

5·野生灌木叢裡的鸚武

描繪動物時，常有一個明顯的困難問題，那就是如何找一個能靜止不動而又可供長時間作畫的對象。因為這個原因，所以一般人常用照片作為參考。這種方法比試圖面對動物的現場作畫來得容易，而且具有隨處找到題材的顯著優點。

1 用2B鉛筆，速寫第八十九頁所見的鸚鵡。用舊的二號貂毛筆，塗遮蓋液於鳥喙（鳥嘴）、眼睛周圍和羽毛裡。

2 用已取得的圖片作參考，也運用遮蓋液去遮蓋一些葉子。然後用吹風機吹乾。畫筆用畢立刻洗乾淨。

材 料

顏料
虎克綠、弗莎曳藍、鎘檸檬黃、燈黑、鎘紅、橘紅、茜草紫、深藍、天藍、普魯士藍、亮紅

水彩紙
140磅冷壓紙

舊貂毛筆、十六號扁豬毫筆、中國毛筆

3B鉛筆

調色刀

噴霧器

遮蓋液

紙巾

含有個別淺碟的調色盤

兩罐乾淨的水
一罐用於混色和稀釋色彩，而另一罐是用於濕潤水彩筆。

著 色 程 序

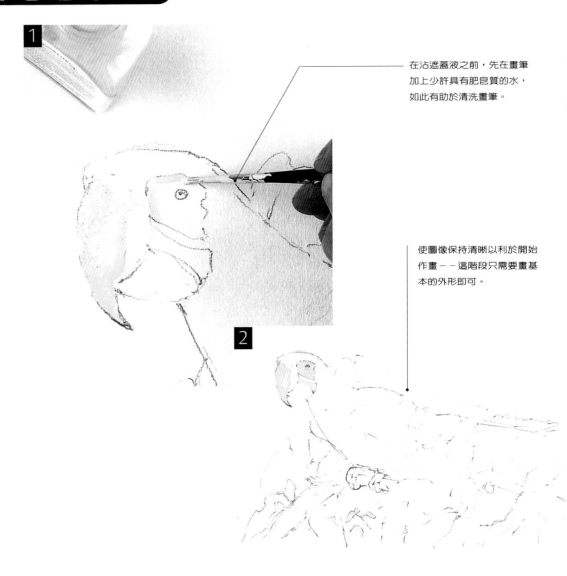

在沾遮蓋液之前，先在畫筆加上少許具有肥皂質的水，如此有助於清洗畫筆。

使圖像保持清晰以利於開始作畫——這階段只需要畫基本的外形即可。

3 當圖像仍潮濕時，你必須做幾件事。 你需要大的豬毫扁筆——用十六號筆。準備一些弗莎婁藍、虎克綠、鎘檸檬黃、深褐以及調色刀。一個小的噴水器是用水的基本工具。用豬毫筆、「濕中濕」法刷上薄薄的弗莎婁藍於紙上。保持鸚鵡本身乾燥——這區域必須留白直到最後階段。

4 當它還未乾時，加虎克綠於鸚鵡周圍的渲染色彩裡。為了作出有趣而又富於變化的渲染，用「濕中濕」法、加鎘檸檬黃和深褐色於渲染裡。

5 用吹風機吹乾，然後加更多的虎克綠、鎘檸檬黃和深褐色。增添此一步驟是針對突顯鸚鵡的圖像而作的。你還可以在周圍加顏色使形狀更明確。

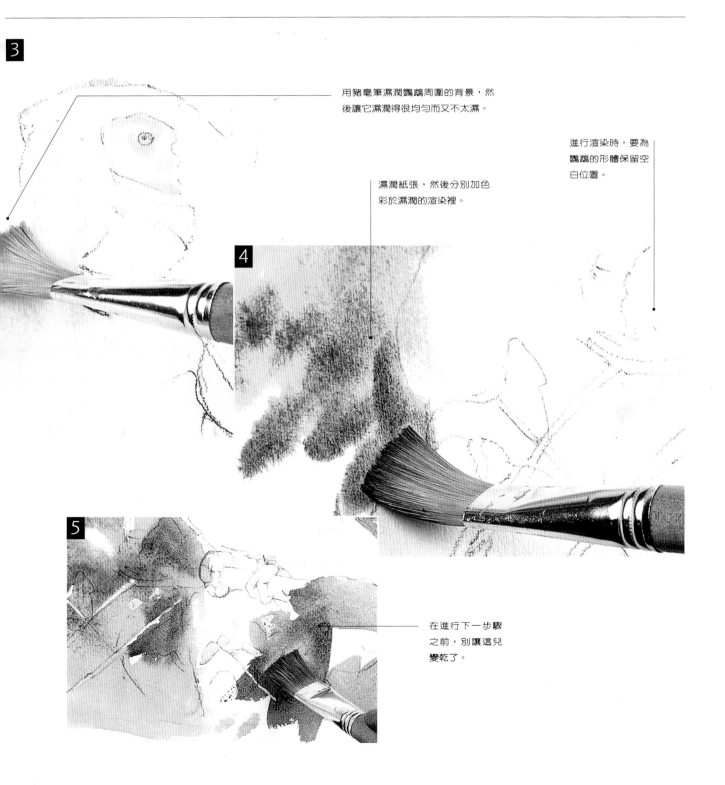

用豬毫筆濕潤鸚鵡周圍的背景，然後讓它濕潤得很均勻而又不太濕。

進行渲染時，要為鸚鵡的形體保留空白位置。

濕潤紙張，然後分別加色彩於濕潤的渲染裡。

在進行下一步驟之前，別讓這兒變乾了。

6 　渲染仍濕而不太濕的時候，用調色刀刮出葉子上的脈紋。用中國毛筆在葉子周圍和葉子之間塗上虎克綠，用突出的圖形空間（positive space）來界定背後陪襯的形體（negative shapes）。

7 　噴灑少量的清水在葉飾區域，柔和畫面顏色。

8 　用小調色刀刮出一些葉子上的細小葉脈。在它們之間加深色彩以塑造樹葉的形狀，使之形成較亮的主要渲染色彩。

9 　處理鸚鵡下方木頭和葉飾紋理的陰暗區。加一層厚顏料，為鸚鵡的腳留白，但要先用遮蓋液遮蓋樹枝。用深赭色調配小量燈黑（lamp black）。此刻用一小片紙巾穩當地吸除顏料。接著立刻噴灑小水滴濕潤畫面。

著 色 程 序

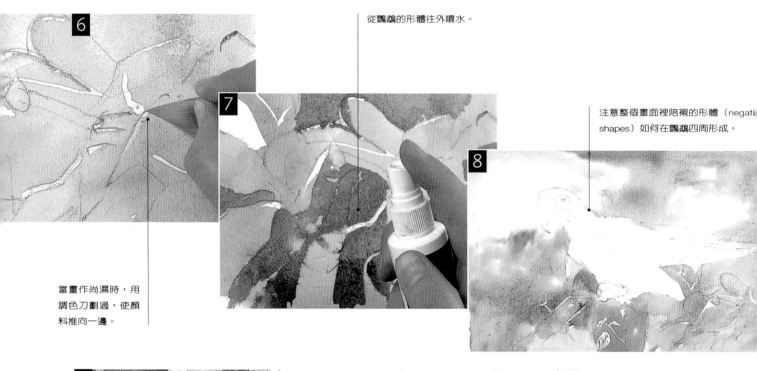

從鸚鵡的形體往外噴水。

注意整個畫面裡陪襯的形體（negative shapes）如何在鸚鵡四周形成。

當畫作尚濕時，用調色刀劃過，使顏料推向一邊。

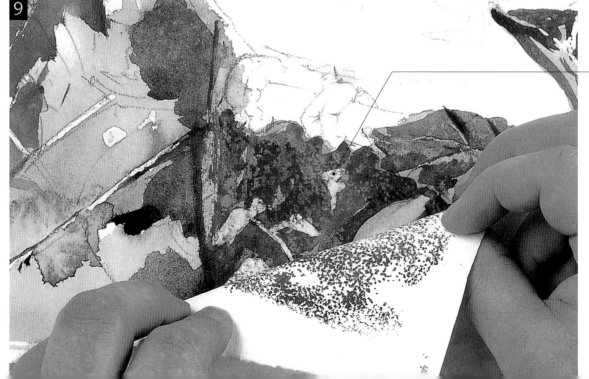

在此處也可以用灑方式做出類似效果。

10 完成葉飾的體積感，用虎克綠創出樹葉的亮邊，然後用「濕中濕」法加鎘檸檬黃，做出色彩的轉化。加深赭色於下面的另一邊，運用已浮現的葉子作出較暗的邊。當顏色未乾時，用調色刀刮出一些亮光。用吹風機吹乾。

11 混合一些鎘紅和橘紅色而得到深紅色。用中國毛筆畫鸚鵡然後加一些鎘紅於鸚鵡身上。

12 混合一鎘紅與茜草紫（purple madder）產生褐色調的紫色。用中國毛筆畫細膩的陰暗區，包括頸部和樹枝上的鸚鵡腳。

13 用濕潤的豬毫筆軟化鸚鵡周圍色彩，畫出鸚鵡尾巴的軟邊。先潤濕此區域，然後加一些鎘紅和橘紅的混合色，讓它沿著模糊的羽毛向外擴散。

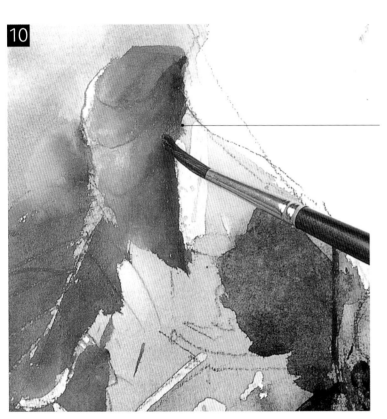

這兒的色彩要大膽有力，以得到真正亮麗的色調。

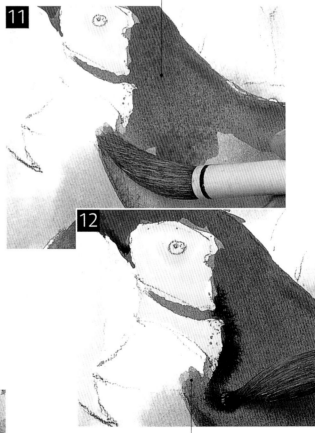

你可以用乾淨、潮濕的豬毫筆軟化顏料，以取得羽毛軟邊的的效果。

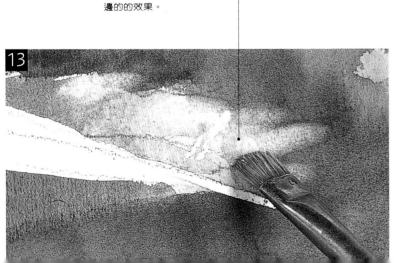

你也可以用深藍和深赭色創出這個顏色。

14 用「濕中濕」法,把虎克綠塗在羽毛上,然後調入一些鎘檸檬黃。

15 加天藍和普魯士藍於較暗的羽毛上,然後加普魯士藍與橘紅於羽毛下的陰影。

16 用調色刀刮出羽毛、作出「肋骨」狀的羽紋。用吹風機吹乾,並拭除遮蓋液。繼續敷上鎘紅和橘紅的混合色。在它乾之前刮更多刀痕。

17 濕潤鸚鵡的上喙,邊緣保持乾燥。混合茜草紫(purple madder)於鎘紅和橘紅的混色中,然後在鸚鵡的下喙畫一些長條筆觸,在鳥喙上端加筆觸。乾後,在鳥喙周圍加黑線。

18 著深赭色在樹枝上,然後「濕中濕」法畫上一些暗線。為鸚鵡爪子的條紋加暗,乾了之後在已乾的爪子上用小刀片刮一淡淡的白色細線條,並在羽毛樹葉四周作出少許筆觸。

著 色 程 序

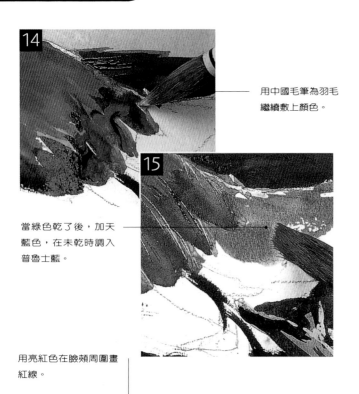

用中國毛筆為羽毛繼續敷上顏色。

當綠色乾了後,加天藍色,在未乾時調入普魯士藍。

用亮紅色在臉頰周圍畫紅線。

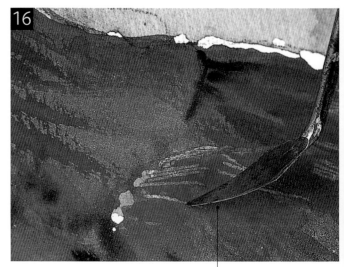

在顏料未乾時,在羽毛上刮些痕跡。

沿鸚鵡爪子周圍畫暗線。顏色乾了後,用小刀刮出方向相同的亮線。

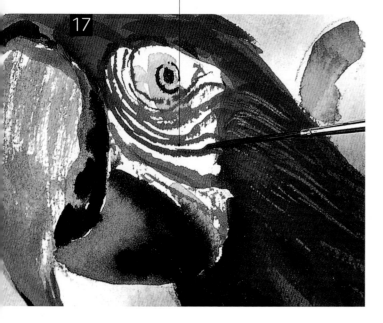

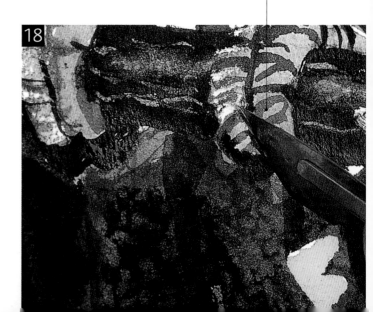

〈野生灌木叢裡的鸚鵡〉完成圖

　　有許多人認為水彩畫具有奇妙、優雅透明、柔美、色彩活潑亮麗的特質。這幅畫就是光鮮亮麗色彩的實例。它幾乎是全用純正的水彩顏料完成的畫作。畫面上的紅與綠形成互補色效果，而藍與黃的使用面積則較小，這些色彩的相互搭配，為這幅畫增添了視覺衝擊力。

野生灌木叢裡的鸚鵡
Mark Topham的水彩作品

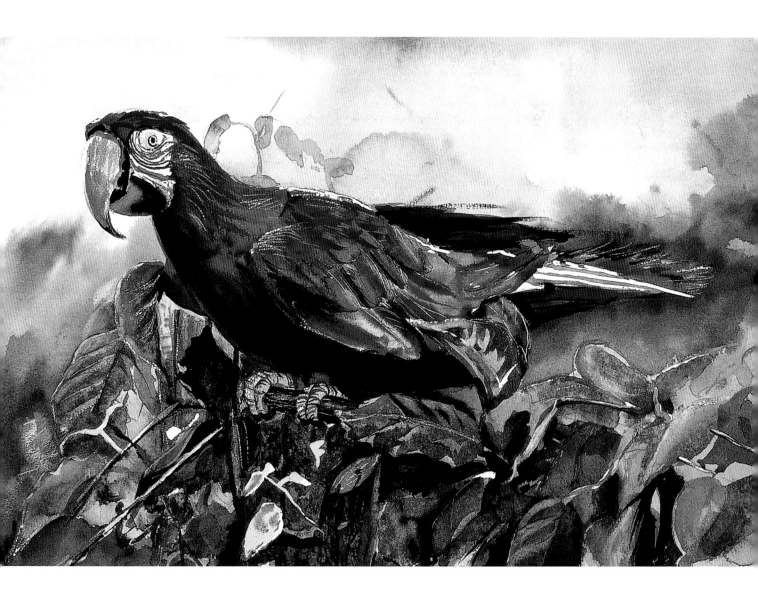

6·家族肖像畫

雖然水彩畫不是繪製肖像畫的傳統媒材，可是它卻是畫有機生命體—頭髮、眼睛和皮膚的理想材料。開始著手畫肖像水彩畫時一定要小心規劃，確實掌握整個畫面人物的平衡感。

材　料

顏料
土黃、橘紅、鈷藍、
奎那克立東金、虎克綠、
深藍、淡紅、鎘橙、
深赭、弗莎藍、鉻綠

水彩紙
140磅冷壓紙

二十二號扁筆、二號筆、六號筆、5mm（3/16"）扁筆

3B鉛筆

紙巾

含有個別淺碟
的調色盤

兩罐乾淨的水
一罐用於混色和稀釋
色彩，而另一罐是用
於濕潤水彩筆。

1 用3B鉛筆，在紙上畫出第九十七頁的群體肖像速寫稿。混合一些土黃和橘紅，然後用「濕上乾」技法描繪臉部。用小軟筆和少許的水，軟化鄰近的另一個區域，並在連接的邊緣留白。

2 當水乾了後，用紙巾吸除一些顏色作為臉部的亮面，包括眉脊線上的光。

著色程序

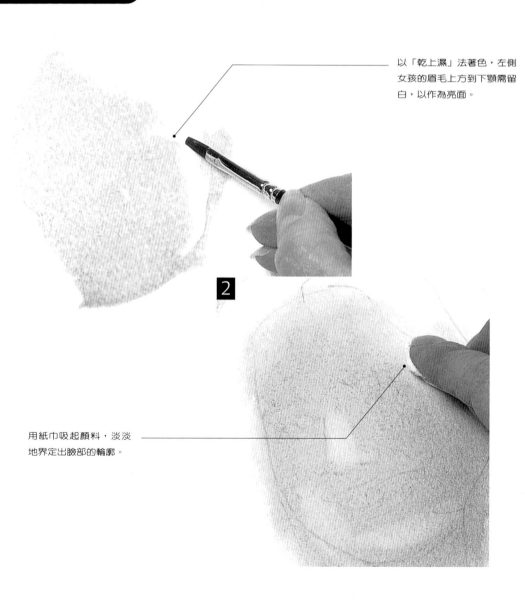

1

以「乾上濕」法著色，左側女孩的眉毛上方到下顎需留白，以作為亮面。

2

用紙巾吸起顏料，淡淡地界定出臉部的輪廓。

3 用二十二號筆，以奎那克立東金色（quinacristone gold）畫出頭髮的底色。接著用同一支筆調配鈷藍和虎克綠去渲染背景。

4 用紙巾抹除任何已滲入頭髮裡的綠色。

5 用二十二號筆，沾一些鈷藍色加在右側女孩的頭髮裡，然後使用同樣顏色畫左側女孩。混合深藍和淡紅色成為灰色。在下顎下方加乾淨的水，然後用二號筆著色。讓顏色向下流動，從下顎逐漸變淡、進而產生「消失與顯見」畫法（lost-and-found）特有的邊緣。

6 用小筆加一些橘紅色於臉部。用六號筆沾鈷藍畫左側那位女孩的眼睛。

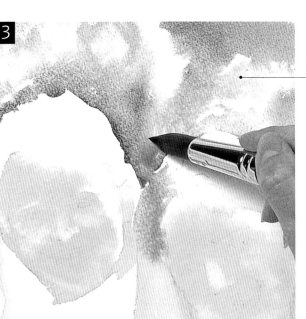

臉部後面所加的綠色有助於綴飾一些葉子和花

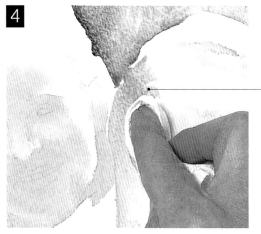

在這兒，有些綠色已經滲入頭髮裡，因此要抹掉。

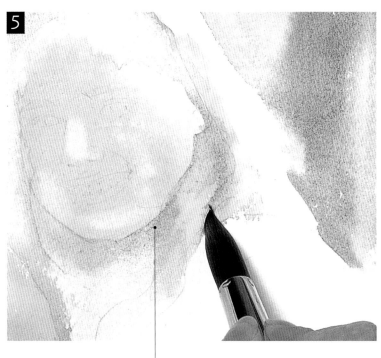

用暗顏色界定下顎較亮的區域。

用「濕中濕」法加橘紅色於左側女孩的臉上。

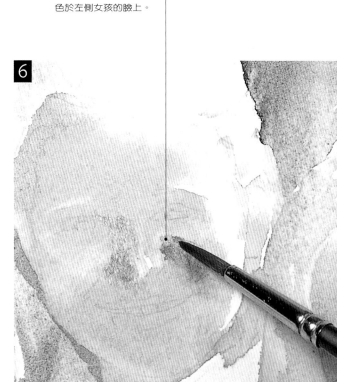

7 用二號筆，調配深赭和少量鈷藍畫男孩眼睛。

8 畫右側女孩嘴巴的内側角落——齒弧邊緣。

9 用虎克綠重疊在男孩臉部。

10 將鎘橙色（cadmium orange）刷在左邊那位女孩臉部的左側。等乾，然後用濕紙巾吸除臉頰的顏色。

著 色 程 序

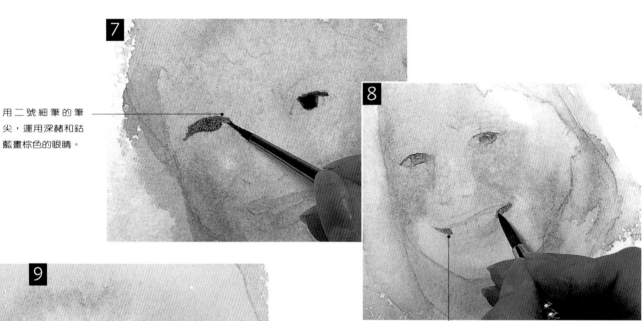

用二號細筆的筆尖，運用深赭和鈷藍畫棕色的眼睛。

用深赭、鈷藍配上輕淡的藍色，畫右側那位女孩嘴巴的内側角落。

用「乾上濕」的渲染方式，畫虎克綠於男孩臉部。

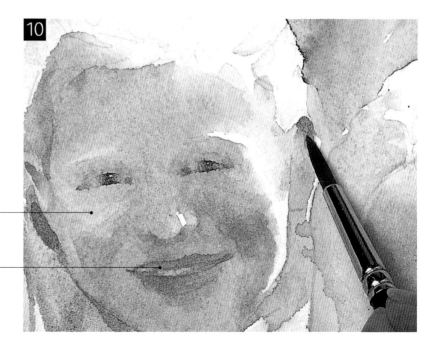

用鎘橙色畫左側女孩臉部，進一步強化白色亮光。

鼻孔、耳朵和嘴唇均用鎘橙和橘紅的混合色來塑造。

11 運用調淡的鎘橙色畫整個頭部。等乾，然後小心地濕潤頭部的幾個部位，保留乾燥條紋作為亮光。運用鈷藍和深赭的混合色畫於此處。開始界定男孩頭頂四周的暗色。等乾。濕潤男孩前側頭髮，並塗上深赭和鈷藍的混合色，此處應該沿著邊線加暗，但讓它混合於濕潤的渲染裡。然後用陰暗的畫面顏色界定出邊緣。

12 混合淡紅和深藍而成淡紫灰色。用水去塗滿左側女孩襯衫輪廓的區域，同時也要在四周加色彩，小心界定男孩的頭部，不可超過邊緣。接著再用淡紫灰畫襯衫左側和頸部周圍，使它向內擴散。

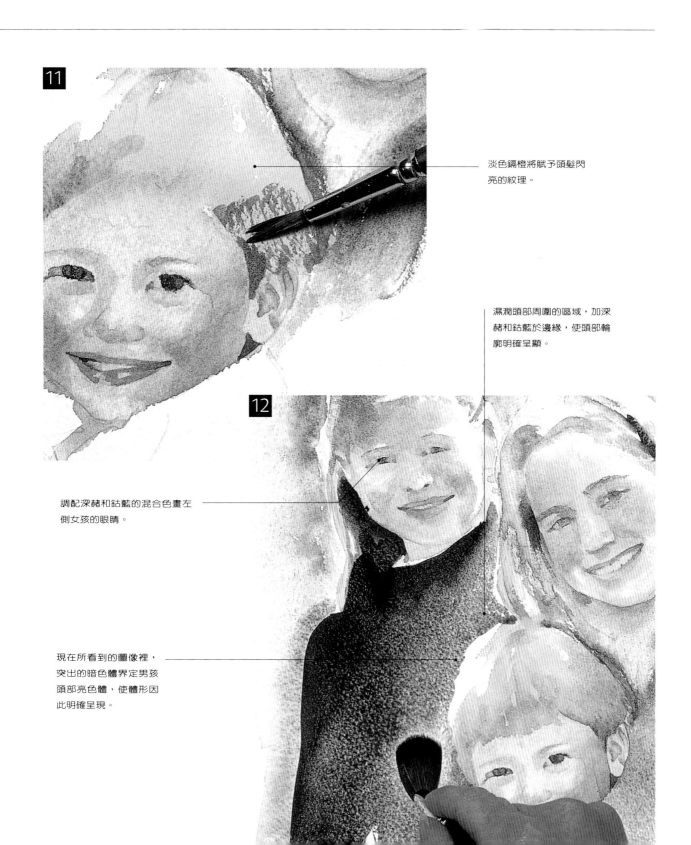

淡色鎘橙將賦予頭髮閃亮的紋理。

濕潤頭部周圍的區域，加深赭和鈷藍於邊緣，使頭部輪廓明確呈顯。

調配深赭和鈷藍的混合色畫左側女孩的眼睛。

現在所看到的圖像裡，突出的暗色體界定男孩頭部亮色體，使體形因此明確呈現。

13 混合淡紅和深藍而成為有色彩顆粒的淡紫色，然後以「濕中濕」技法，沾取這個混合色畫右側女孩的下顎（參閱第十二步驟的示範）。用這個混合色畫女孩頭髮的暗色。用5mm（3/16"）扁筆及「濕上乾」法薄薄地加虎克綠和土黃的多水混合色於所有的三個面孔。

14 混合一些弗莎婁藍和深赭，然後用二號筆加眉毛下的陰影。

15 用淡紅和深藍的混合色畫眉毛。用二號筆沿著左側女孩的眼窩上方著上顏色。

著色程序

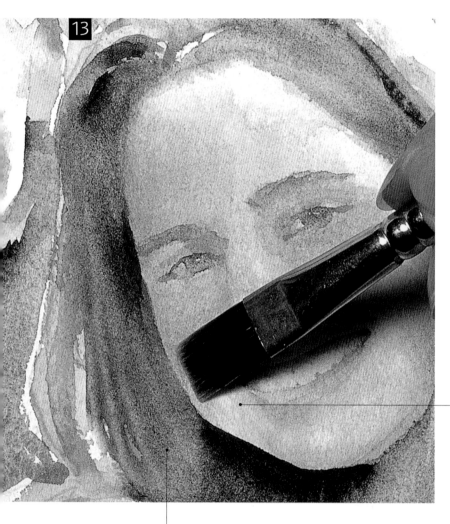

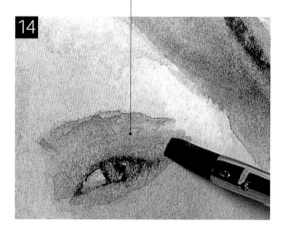

弗莎婁藍和深赭色均重疊於眉毛下方原有的陰影處。

當你開始著色時，修正錯誤並不難。在此，可用濕的扁筆隔開頭髮與下的顏色。

讓頭髮自然晾乾，以維持色彩顆粒的呈現。

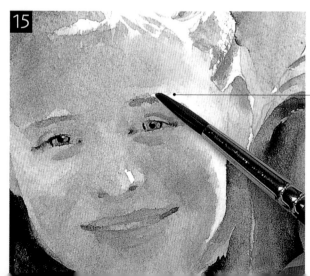

在眉毛上方保留一些亮光，用以強調它們的形狀。

16 用深赭色畫右側女孩的眉毛。用橘紅和少許土黃的混合色畫女孩的嘴唇。

17 用橘紅色和深赭色的混合色畫出男孩眼窩，用這個顏色畫出臉部的結構，然後用鈷藍混合少許深赭色畫男孩的襯衫。

18 用二號筆和深赭色畫男孩眼皮上的細線。用同一支筆和同一色彩畫男孩眼睛周圍的細節。

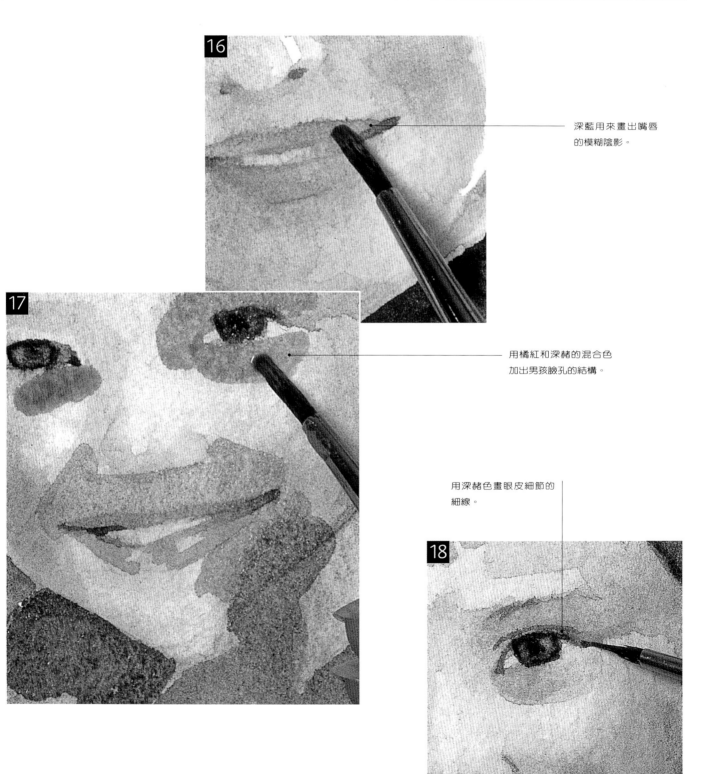

深藍用來畫出嘴唇的模糊陰影。

用橘紅和深赭的混合色加出男孩臉孔的結構。

用深赭色畫眼皮細節的細線。

19 用二十二號筆沾深藍和深褐色的渲染色，畫右側女孩的襯衫。

20 用六號筆、「濕上乾」法，把深藍和深赭色的混合色刷在女孩的頭髮上。

21 用淨水濕潤背景，然後以「濕中濕」法渲染虎克綠，並加入鉻綠（viridian）。在陰影處加入深藍、橘紅和深赭。等顏料晾乾，並使色彩呈現顆粒效果。

著 色 程 序

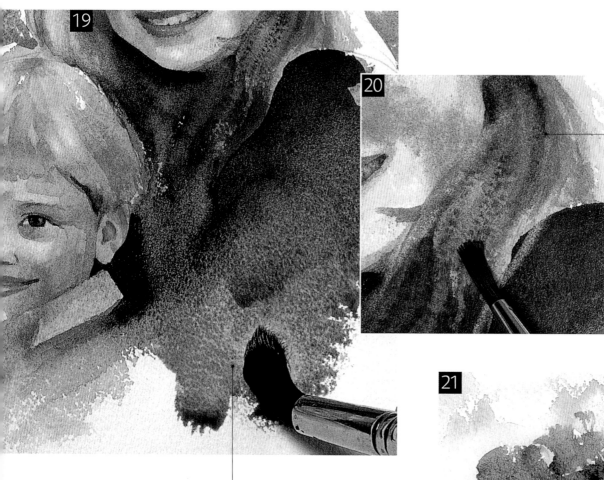

調配深藍和深赭色，用「乾上濕」筆觸畫女孩的頭髮。

用疏鬆的「乾上濕」筆觸激發出水彩之自發性與即刻呈現的效果。

虎克綠和青綠均被輕快地刷在頭部四周，然後用清水渲出亮光。在此一「濕中濕」色彩裡加入暗色。

〈家族肖像畫〉完成圖

　　兒童畫像之困難是眾人皆知的事，因為他們的臉孔光滑無紋。然而，在這幅畫裡，畫家所捕捉到的不只是兒童臉孔之美，還充分表現出真實的情感和氣氛。雖然畫家沒有一絲不苟地畫下所有細節，但主題爆發出生命和活力，表現得有如多種攝影方法的微妙結合。

家族肖像畫
Glynnis Barnes Mellish的水彩作品

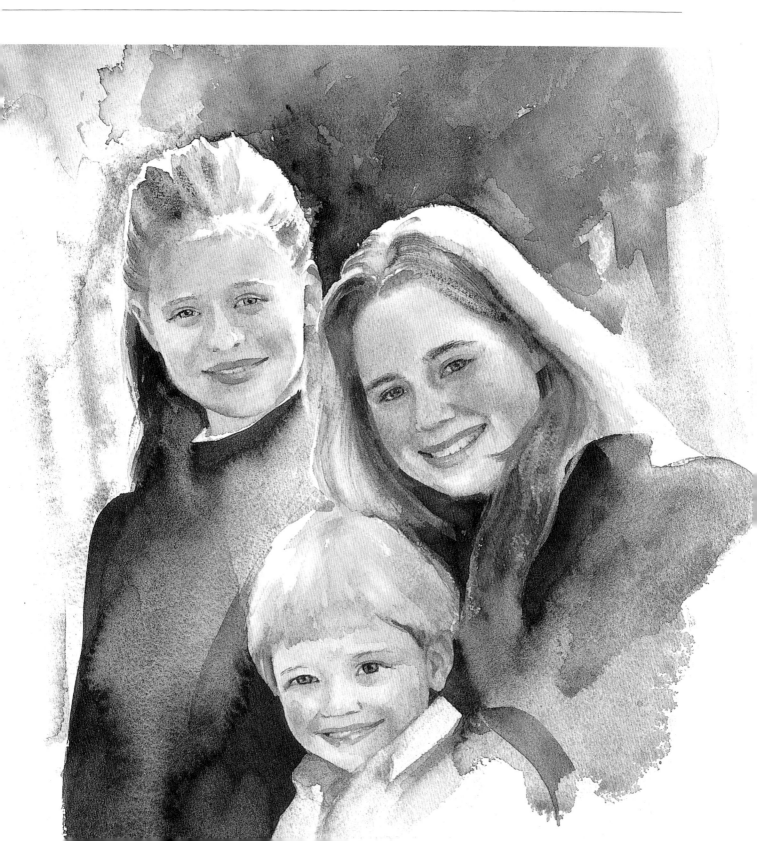

7·塔斯卡葡萄園

這幅畫是運用色彩和質感表現真實空間和透視的好範例。裡頭所運用的技法都很簡單，但多變化的不同筆觸創造出豐富的色調和明暗變化，完美地展現出義大利之鄉間風光。

材　料

顏料
天藍、新橙黃、鎘檸黃、
深藍、奎那克立東紅、
淡紅、弗莎婁綠、
深褐、靛青

水彩紙
140磅冷壓紙

十二號筆、八號筆、四號筆

B鉛筆

含有個別**淺碟**
的調色盤

兩罐乾淨的水
一罐用於混色和稀釋色
彩，而另一罐是用於濕潤
水彩筆。

1 用B鉛筆畫小山丘上方的別墅，依循第一百零五頁的畫作，在描圖紙上畫草圖。然後把這張描圖紙放在水彩紙上，右側朝上，用同樣的鉛筆再次穩定地描繪圖像。調配一些天藍色準備下一階段使用。用乾淨水濕潤天空。接著用八號筆小心濕潤別墅周圍好讓別墅留白。用十二號筆、「濕中濕」法塗天藍色於天空。開始在上方右側角落，向左下漸淡渲染，並隨實際需要繼續加水。

著　色　程　序

1

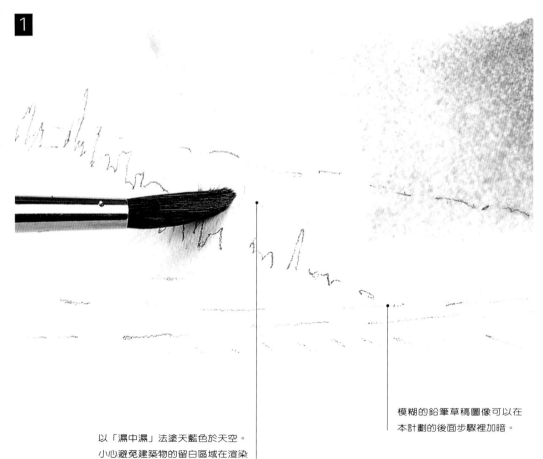

以「濕中濕」法塗天藍色於天空。
小心避免建築物的留白區域在渲染
色彩時被滲入。

模糊的鉛筆草稿圖像可以在
本計劃的後面步驟裡加暗。

2 用水調配充分的新橙黃（new gamboge），準備在下一步驟中使用。濕潤葡萄園的下方，然後用十二號筆加新橙黃。在山丘下、中距離位置的葡萄園，畫長條狀新橙黃色。

3 用十二號筆和冷鎘檸檬黃（cool cadmium lemon），以「乾上濕」法畫山坡下的田野，在新橙黃色上加長條狀筆觸。然後乾刷鎘檸檬黃於橄欖樹叢上。

4 分別準備深藍色和天藍色，並調上淨水。混合奎那克立東紅（quinacristone）和鎘檸檬黃（cadmium lemon），準備下一步驟使用。濕潤遠處稜脊區域，沿著頂邊輕鬆界定稜脊，讓山丘和別墅乾燥。避免打濕其他區域，並繼續完成細節，直到回頭去著色時。在潮濕區域以天藍和深藍作渲染。

5 用藍色渲染界定山丘邊緣和別墅，塗水並加色彩於渲染的邊緣和被保留的乾燥區域。

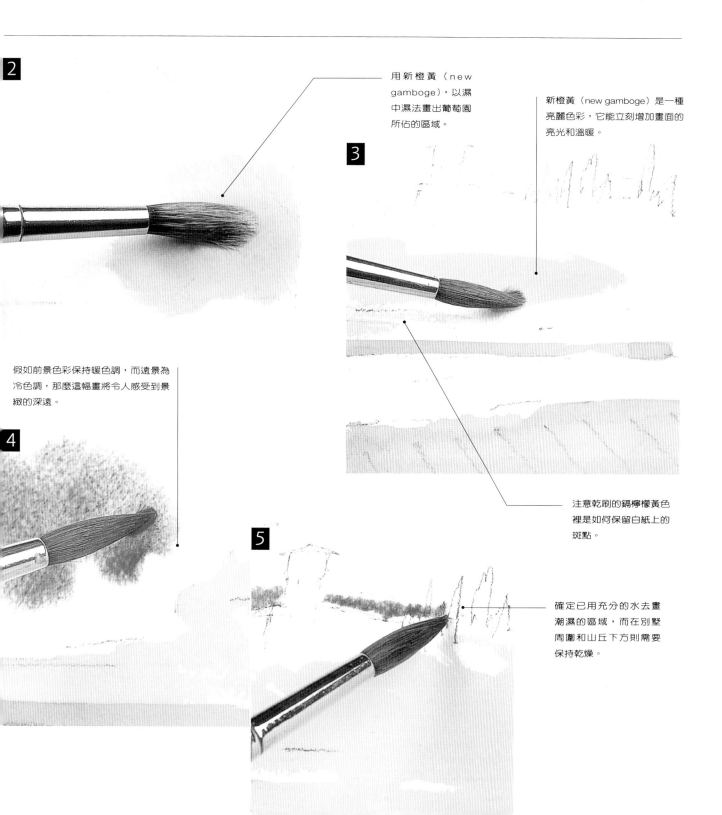

2

用新橙黃（new gamboge），以濕中濕法畫出葡萄園所佔的區域。

新橙黃（new gamboge）是一種亮麗色彩，它能立刻增加畫面的亮光和溫暖。

3

假如前景色彩保持暖色調，而遠景為冷色調，那麼這幅畫將令人感受到景緻的深遠。

注意乾刷的鎘檸檬黃色裡是如何保留白紙上的斑點。

4

5

確定已用充分的水去畫潮濕的區域，而在別墅周圍和山丘下方則需要保持乾燥。

6 當渲染的色彩未乾時，在較低的位置，用四號筆加上深藍和奎那克立東紅的混合色。然後加色彩於別墅遠邊的稜脊。在顏色未乾時，用四號筆以「濕中濕」法滴少量鎘檸檬黃在別墅兩側。

7 現在滴一些奎那克立東紅和深藍在別墅兩側的渲染區域裡，讓雲朵融入，用吹風機吹乾。

8 混合淡紅和奎那克立東紅畫別墅屋頂，刷疏鬆的鉻綠色在山坡上。接著沿山坡下方用稀釋的弗莎婁綠混入大量的水，畫最近的小叢林。

9 完成弗莎婁綠的長條狀色彩，然後趁它仍未乾時，滴入鎘檸檬黃，然後以畫筆使之擴散。

著 色 程 序

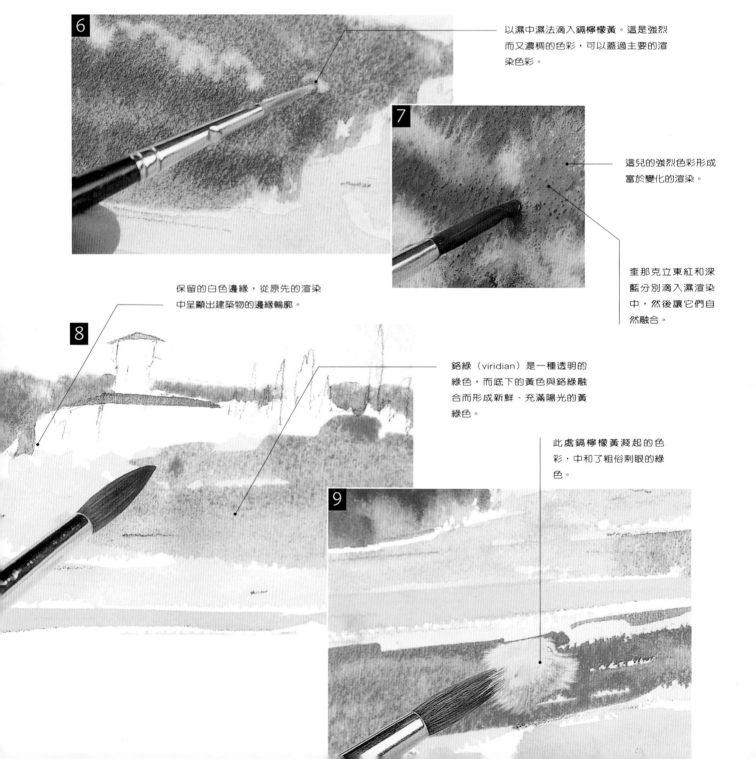

以濕中濕法滴入鎘檸檬黃。這是強烈而又濃稠的色彩，可以蓋過主要的渲染色彩。

這兒的強烈色彩形成富於變化的渲染。

奎那克立東紅和深藍分別滴入濕渲染中，然後讓它們自然融合。

保留的白色邊緣，從原先的渲染中呈顯出建築物的邊緣輪廓。

鉻綠（viridian）是一種透明的綠色，而底下的黃色與鉻綠融合而形成新鮮、充滿陽光的黃綠色。

此處鎘檸檬黃凝起的色彩，中和了粗俗刺眼的綠色。

10 混合深藍和深褐這個混合色成為藍灰色。刷入建築物的陰影區域。接著用陰影色彩塑形，然後用垂直筆觸的色彩彩繪窗格。讓建築物色彩自然晾乾。

11 混合一些深褐色和天藍色。用四號筆和乾淨水，溫和地刷色或用上下運作的筆觸加顏色於山坡上。保留筆觸之間的縫隙，並在水乾之前移轉到下一步驟。用深褐色和天藍色和四號筆的筆尖畫色線穿過山坡的潮濕區域。以此技法完成山坡部分的描繪。

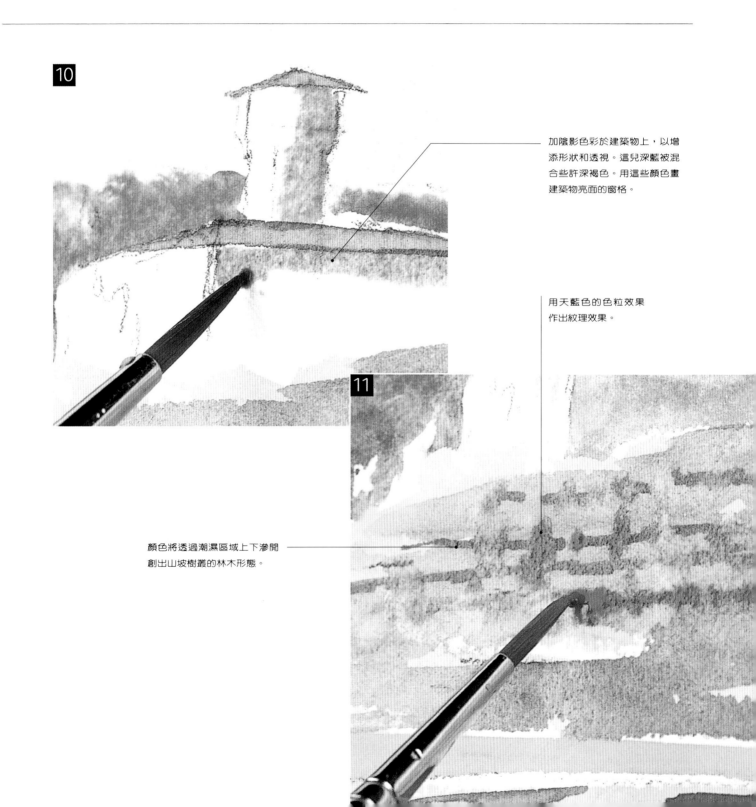

加陰影色彩於建築物上，以增添形狀和透視。這兒深藍被混合些許深褐色。用這些顏色畫建築物亮面的窗格。

用天藍色的色粒效果作出紋理效果。

顏色將透過潮濕區域上下滲開創出山坡樹叢的林木形態。

12 混合奎那克立東紅和弗莎�båç綠成為墨綠色（blackish green）。加些許深藍在遠處，然後加一些水使它變淡。用四號筆、乾上濕法，在別墅左邊畫樹林。

13 用乾筆法刷深綠混合弗莎�båç綠和奎那克立東紅所得的顏色，畫山坡小樹叢的陰影。然後重新濕潤建築物的陰面並加一些色彩到底部。

著 色 程 序

12

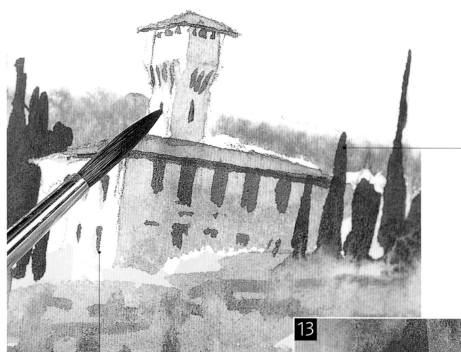

這種墨綠色是畫常青樹的最佳色彩。

用乾筆技巧刷少許水分，然後用上下運作的乾筆觸刷上天藍色和深褐色的混合色，作為遠處葡萄園的邊緣。

注意暗色窗格顏色，如何避免完全蓋住第十步驟所畫的較亮色彩下方的筆跡。

13

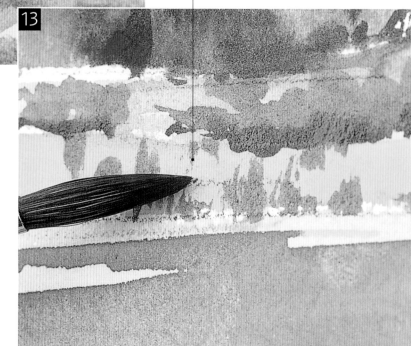

14 在山腳處刷少許水在黃色條紋上，然後刷天藍色混合一些深褐色在垂直條紋上。用四號筆刷弗莎婁綠和奎那克立東紅去創出葡萄園的暗色條紋。

15 濕潤山坡並沿著山坡用濕中濕法畫天藍色條紋，就如以下示範的一樣。色彩將向上擴散並滲入潮濕之處，但它所形成的清晰邊緣，沿著底部形成「消失與顯見」的雙邊著色效果。

16 混合弗莎婁綠和鎘檸檬黃成為亮綠。用四號筆尖畫葡萄樹之間的縫隙。

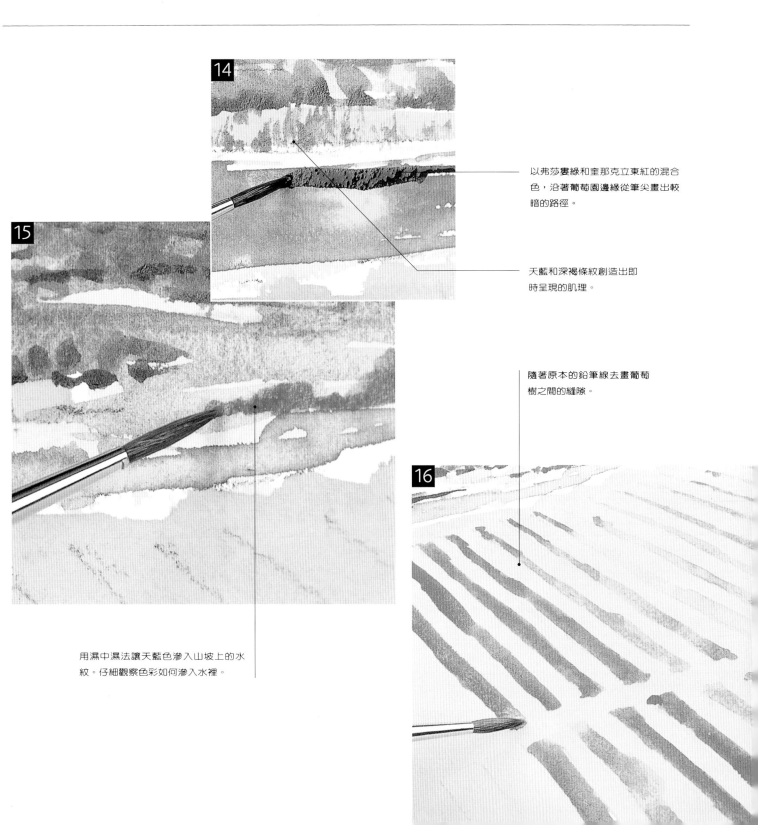

以弗莎婁綠和奎那克立東紅的混合色，沿著葡萄園邊緣從筆尖畫出較暗的路徑。

天藍和深褐條紋創造出即時呈現的肌理。

隨著原本的鉛筆線去畫葡萄樹之間的縫隙。

用濕中濕法讓天藍色滲入山坡上的水紋。仔細觀察色彩如何滲入水裡。

17 用弗莎曼綠和奎那克立東紅所混合的暗綠色畫田野的盡端。畫上一系列近乎三角形的綠色，去界定葡萄樹的末端。當它未乾時，加少許的鎘檸檬黃到每一三角形的頂端。加一些深褐色於綠色葡萄園去混合出褐綠色。乾筆刷在葡萄樹上，然後用弗莎曼綠和奎那克立東紅混合而成的暗綠色畫葡萄樹之間的草地。

18 用褐綠（brownish green）乾刷垂直紋理於葡萄樹旁邊，使它們看得更清楚。用靛青和弗莎曼綠的混合色畫前景的絲柏樹（Cypress trees）於田園前面。

著 色 程 序

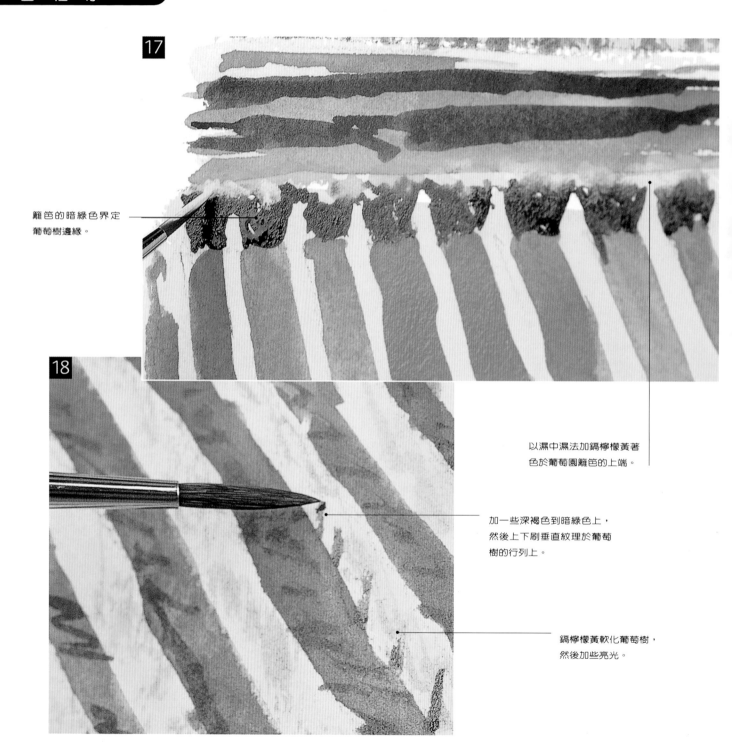

籬笆的暗綠色界定葡萄樹邊緣。

以濕中濕法加鎘檸檬黃著色於葡萄園籬笆的上端。

加一些深褐色到暗綠色上，然後上下刷垂直紋理於葡萄樹的行列上。

鎘檸檬黃軟化葡萄樹，然後加些亮光。

〈塔斯卡葡萄園〉完成圖

　　視線沿著葡萄樹的垂直線延伸到遠處山丘上別墅座落之處。緩和起伏的地面、溫暖亮麗的色彩，以及開闊的空間感，消失於遠處柔和的藍色景物中，令人感受到義大利葡萄豐收時節的呼喚。每個人彷彿可以看到果實纍纍的葡萄正垂掛在蔓藤上，也聽到那鐘樓的和諧鐘聲縈繞在週遭的鄉野裡。

塔斯卡葡萄園
Joe Francis Dowden的水彩作品

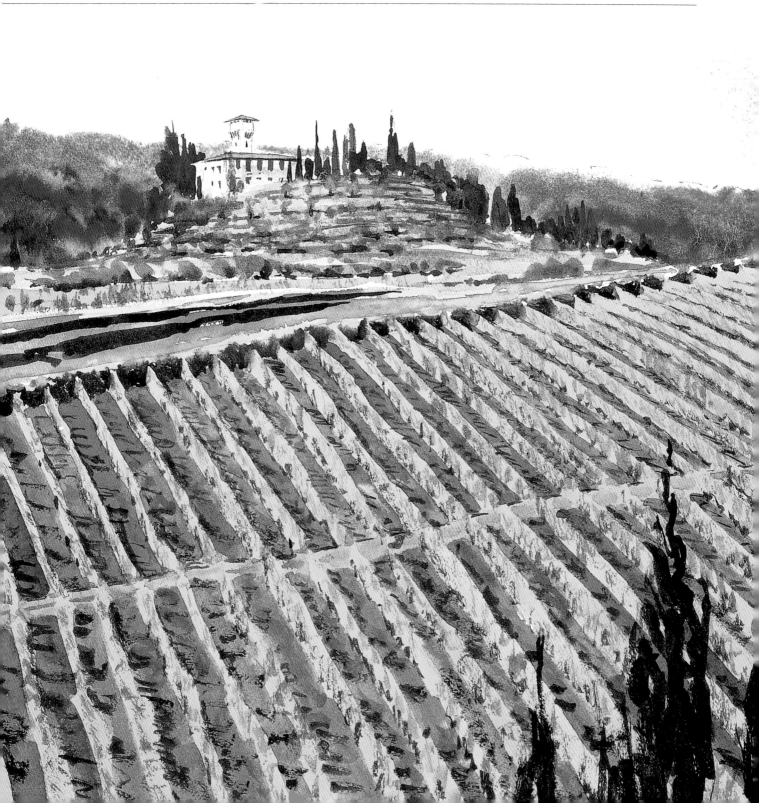

8·稳尼吉柏灣的風帆

許多與海濱相關的主題提供水彩畫初學者理想的創作題材。乾淨亮麗色彩和質感、色調的尖銳對比,均增添在這幅格外新鮮的構圖裡。它那亮麗的光影變化可從調色盤裡的基本色調配出來,在這幅畫裡有許多可供體驗的空間。

材　料

顏料
鎘檸檬黃、奎那克立紅、鈷藍、深藍、淡鈷青綠、弗莎婁綠、中國白、深褐

水彩紙
140磅冷壓紙

八號筆、二號筆

3B鉛筆

含有個別淺碟的調色盤

兩罐乾淨的水
一罐用於混色和稀釋色彩,而另一罐是用於濕潤水彩筆。

1 　在畫板上釘上一張濕潤過的水彩紙。讓它晾乾繃緊。用膠帶保護紙張邊緣。用3B鉛筆速寫第一百一十一頁圖畫的主要輪廓。混合大量濃厚深藍色。用八號筆塗抹乾淨水濕潤天空、雲朵而帆船則避免染濕。雲朵的周圍和它的上方染上水。用八號筆加深藍使滲入天空潮濕區域。在雲朵周圍小心著色使雲朵成形。

著 色 程 序

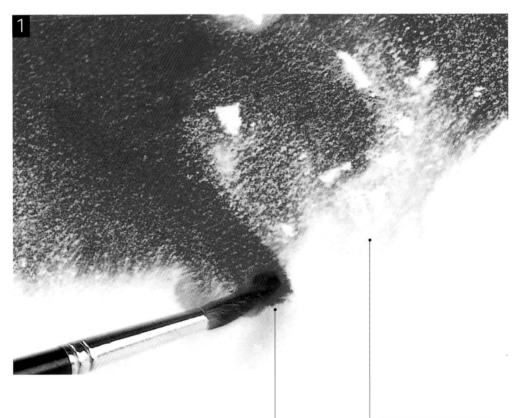

讓濃厚的深藍色渲入乾淨潮濕的渲染中,使它擴散。

記得避免讓色彩畫過那些已經晾乾的雲朵形狀。

2 加一些水於雲朵下方的區域，直到水平線上。要記得避免弄濕帆船。用「濕中濕」法、稀釋深藍色，著色於雲朵以下的景物。讓這顏色混合於雲朵下側形成柔和的邊緣。放著晾乾。調配大量的淡鈷青綠（cobalt turquoise light）。類似的效果可以透過弗莎婁藍（phthalo blue）、弗莎婁綠（phthalo green）和中國白（Chinese white）的混合取得。用八號筆刷乾淨水濕潤海域向下直到海灘邊緣，保留船和帆的空白。

使用八號筆、「濕中濕」技法，加淡鈷青綠（cobalt turquoise light），讓它透過水的運作擴散。小心避免畫過船的留白區域。繼續以「濕中濕」法畫船的四周。

3 加靛青色（indigo）的細線於水平線上的深藍色下方，避免畫到帆船。用水重新濕潤，然後沿著遠處水平線下方渲開一道靛青色（indigo）。

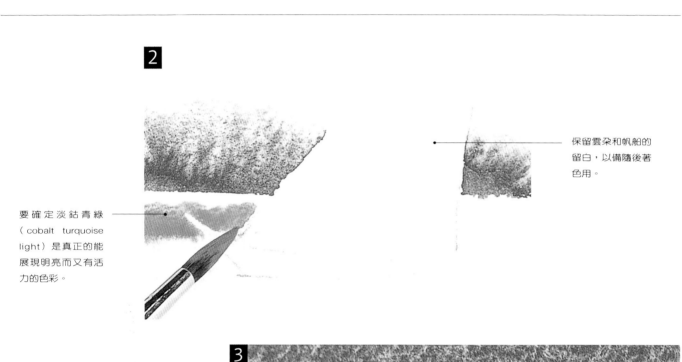

要確定淡鈷青綠（cobalt turquoise light）是真正的能展現明亮而又有活力的色彩。

保留雲朵和帆船的留白，以備隨後著色用。

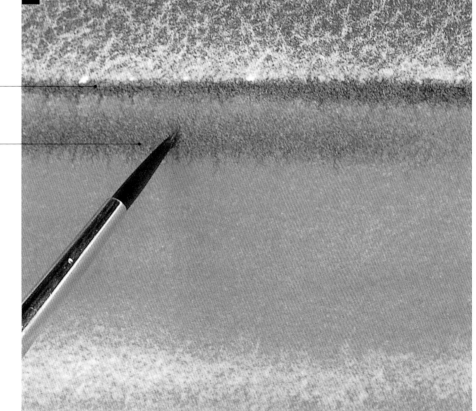

以「濕中濕」法加上條狀色彩。觀察完成後的圖像所產生的整體效果。

這顏色很容易擴散，因此當它擴散時加上這個顏色。

4　調好大量的鈷藍、土黃和奎那克立東紅準備用來畫雲。用淡紫、鈷藍、奎那克立東紅和土黃調出藍灰色。用八號筆刷乾淨水濕潤雲朵，然後著上藍灰色。由畫面的其中一個區塊開始，然後逐步擴展。準備好乾淨且乾燥的棉紙。

5　加更多的色彩到雲朵中央，然後用棉紙在雲朵下方輕壓。

6　重回雲朵下方，用灰色加暗。以吹風機吹乾，再潤濕海域，並用八號筆畫長條狀天藍色穿過它。用二號筆加少量深褐色於前景。

著 色 程 序

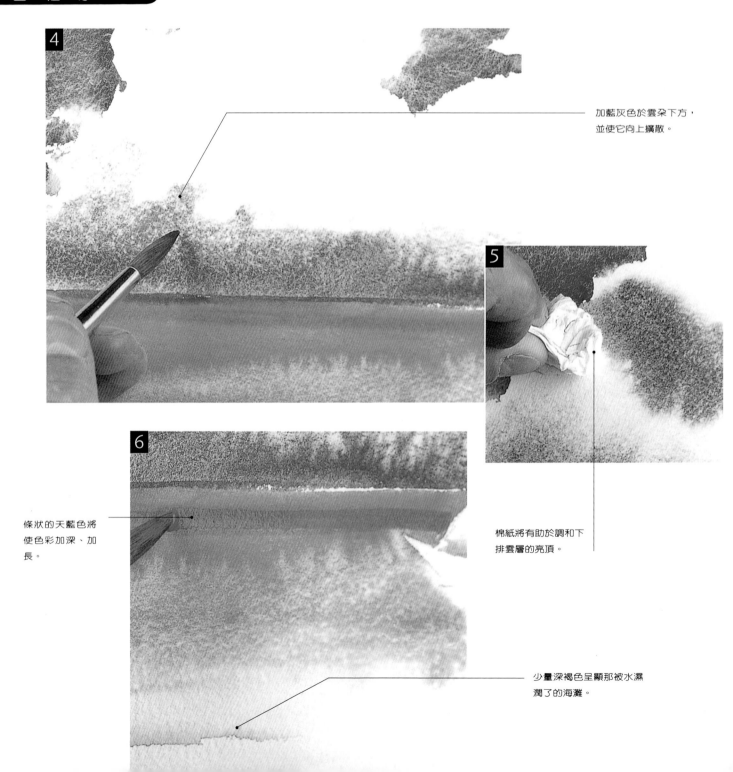

加藍灰色於雲朵下方，並使它向上擴散。

條狀的天藍色將使色彩加深、加長。

棉紙將有助於調和下排雲層的亮頂。

少量深褐色呈顯那被水濕潤了的海灘。

7 調配一些鎘檸檬黃和少許深褐。確定天空區域絕對乾燥，然後用八號筆以「乾上濕」技法，加一些顏色於棕梠樹葉上。接著畫下方的樹幹。當它乾了以後，加入弗莎婁綠的一些筆觸在棕梠葉上。

8 調暗綠和弗莎婁綠，加少許深褐。用八號筆和乾淨水輕輕刷過紙面，並在較暗的棕梠葉部分運用羽紋畫法。然後用筆尖畫較暗的棕梠葉穿過羽紋渲色區。

9 用靛青、弗莎婁綠和深褐色所調配的色彩沿著地平線畫參差不齊的樹線。

10 混合弗莎婁綠（phthalo green）、鎘檸檬黃（cadmium lemon）和深褐（burnt sienna），然後用四號筆加在樹林根部的綠色上，樹幹留白。用四號筆濕潤樹幹。當它未乾時，在一邊加深褐，然後加上靛青的瘦長線條。

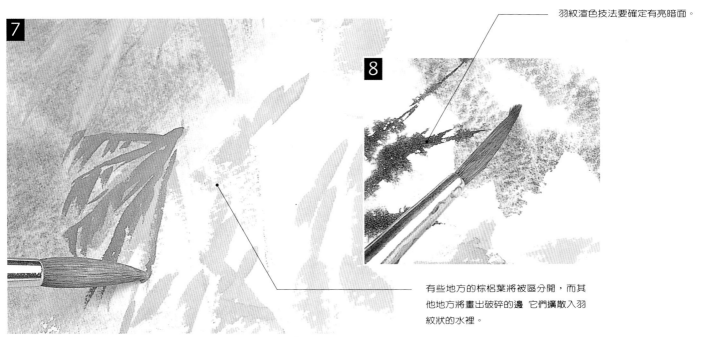

羽紋渲色技法要確定有亮暗面。

有些地方的棕梠葉將被區分開，而其他地方將畫出破碎的邊 它們擴散入羽紋狀的水裡。

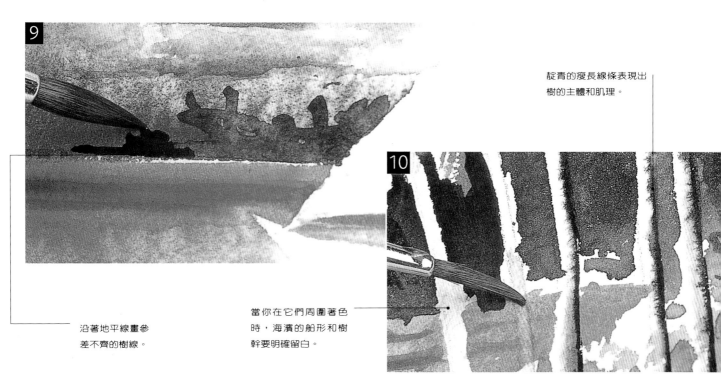

靛青的瘦長線條表現出樹的主體和肌理。

沿著地平線畫參差不齊的樹線。

當你在它們周圍著色時，海濱的船形和樹幹要明確留白。

11 用鈷藍和深褐色刷線狀筆觸於帆船的帆布上。放著等它乾。加深褐色並用四號筆畫帆布上的色塊，晾乾。接著加較暗的深褐和鈷藍的混合色畫陰影和質感。

12 用二號筆、用靛青色畫桅竿和圓木柱。用暖褐色、深褐色和鈷藍畫船和人物，等它乾。調鈷藍和深褐的混合色畫船。濕潤船下方的水，然後以靛青和鈷藍的混合色畫暗色倒影。用「乾上濕」技法畫線狀漣漪，在另一邊水面上畫亮色帆布倒影。

13 用八號筆畫深褐色長線穿過海灘。在前景加更多深褐色曲折的線條，乾了以後，在適當位置加一些靛青。用少量靛青色畫人物。

著色程序

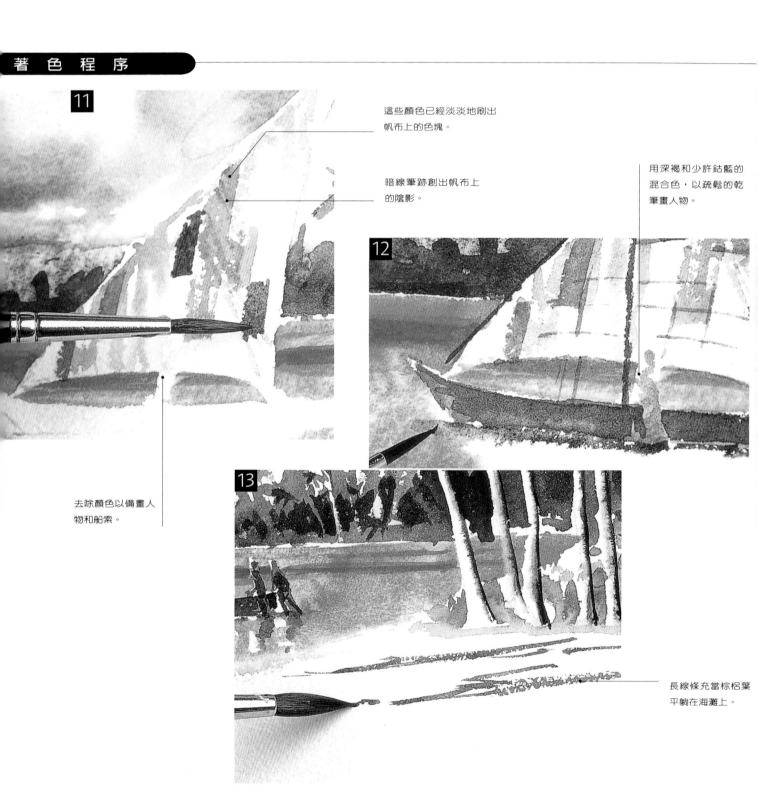

這些顏色已經淡淡地刷出帆布上的色塊。

暗線筆跡創出帆布上的陰影。

用深褐和少許鈷藍的混合色，以疏鬆的乾筆畫人物。

去除顏色以備畫人物和船索。

長線條充當棕櫚葉平躺在海灘上。

〈稳尼吉柏灣的風帆〉完成圖

　　這幅畫有著非常開闊的的空間感。前景的細膩景物很少，全靠開闊的海洋和天空以及巨大林蔭，展現畫面精彩的一面。注意畫面的中心——船——略靠向右側，眼光則隨著開闊的海洋移向左側，於是形成視覺上的平衡。

稳尼吉柏灣(Zanzibar)的風帆

Joe Francis Dowden的水彩作品

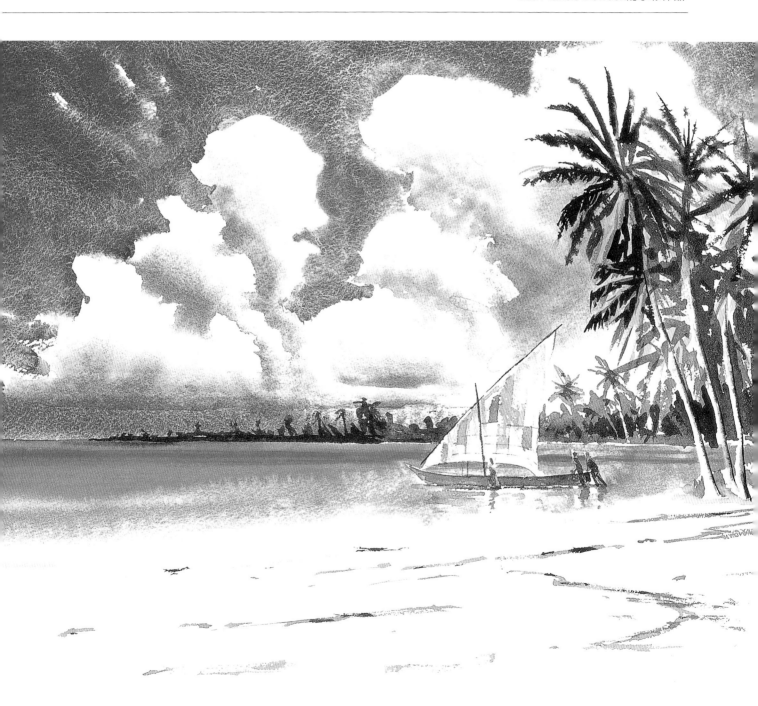

9·秋天的灌木林

這幅畫之美在於燦爛的陽光色彩之交互作用，以及秋天樹葉的活潑景象。濺灑法與遮蓋法在這兒展現了美好的效果，這兩種方法的運用方式雖簡單，但成果卻非常可觀。

材 料

顏料
那不勒斯黃、鎘檸檬黃、深褐、天藍、奎那克立東紅、深藍

水彩紙
140磅冷壓紙

八、六、十二、四號圓筆

牙刷

遮蓋液

色彩造型器

含有個別淺碟的調色盤

兩罐乾淨的水
一罐用於混色和稀釋色彩，而另一罐是用於濕潤水彩筆。

1 畫第一百一十七頁那幅畫中，陽光照射林木的景象，要先用遮蓋液遮蓋每一顆樹所需要留白的區域。用同一支筆塗遮蓋於林地濃密樹葉上作出參差不齊的形狀。這些是明亮天空的細碎光點。用牙刷沾遮蓋液，濺灑出林地的濃密樹葉。放著等它乾。

2 用六號筆，調配那不勒斯黃、深褐和鎘檸檬黃畫湖泊的遠處岸邊。然後用八號筆濺洒水滴於天空和林地。於潮濕的林地區域濺灑黃色，然後刷少許色彩穿透林地濃密樹葉，等它乾。

著 色 程 序

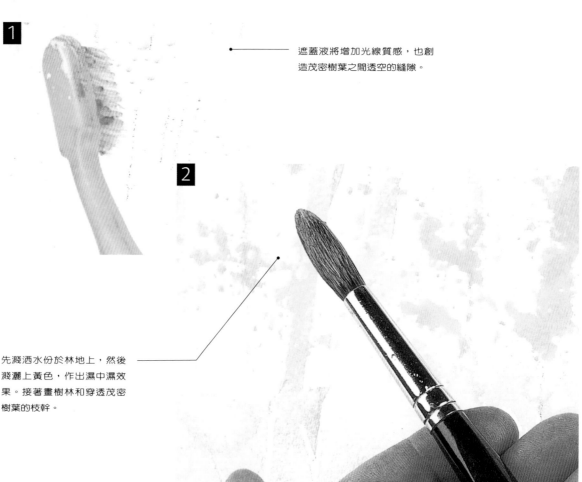

1

遮蓋液將增加光線質感，也創造茂密樹葉之間透空的縫隙。

2

先濺洒水份於林地上，然後濺灑上黃色，作出濕中濕效果。接著畫樹林和穿透茂密樹葉的枝幹。

3 濕潤湖面上反射藍色天空的區域，而靠岸邊的地方要保持乾燥。用濕中濕法加天藍色，畫水面上的天色反光。另外準備一些鎘檸檬黃、奎那克立東紅和深藍。當反射天色的湖面尚未乾時，用六號筆渲染鎘檸檬黃和深褐。

4 開始渲染林地的倒影。加奎那克立東紅於渲染區域的適當位置。為秋葉保留少許白色反光。加深藍於深褐上，作出較暗的區域，並讓一些顏色滲入潮濕的樹木的倒影裡，成為湖面上所呈現的暗色倒影。

5 濺洒水份入遠處的林地，這些林地剛好在湖泊邊緣的上方。用慣用的畫筆濺灑顏色進入水中，去除一些葉形。等它乾。

6 濺灑清水於前景林地上，然後濺灑厚重的深褐和鎘檸檬黃之混合色。在圖像中以白色充當樹葉。移除先前的遮蓋液所保留的白色，則是表現林木樹葉的另一種方式。

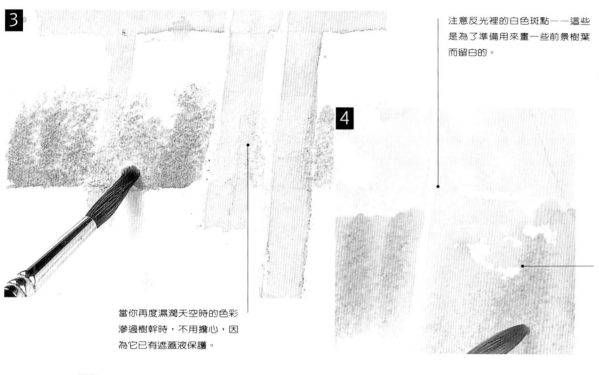

注意反光裡的白色斑點——這些是為了準備用來畫一些前景樹葉而留白的。

當你再度濕潤天空時的色彩滲過樹幹時，不用擔心，因為它已有遮蓋液保護。

需要再加更多色彩，以達到更強烈的色調。

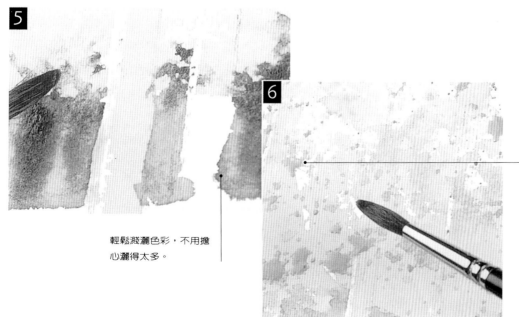

輕鬆濺灑色彩，不用擔心灑得太多。

透過濺灑法和遮蓋法表現交錯迷離的秋葉。

7 為湖泊另一邊、遠處茂密的樹林濕潤林地加上幾筆那不勒斯黃、加奎那克粒東紅和深褐色。當它未乾時，加暗色於林地的較低部分，使樹林下方的陰影更濃密。停止於水平線，以利界定遠處水邊。用綠色加深色彩。讓畫面乾燥。

8 用八號或十二號畫破碎的鎘檸檬黃和深褐色於前景。前後來回輕鬆運筆，畫出錯雜縫隙的長條筆觸。前景的筆觸要較寬闊些。讓畫面乾。

9 用八號筆潑洒水於林地的茂密樹葉上，然後用深藍和奎那克立東紅的混合色畫樹枝穿透潑灑的區域。樹枝向外張開並擴散入水裡，但是這些都是針對乾燥的紙張所作的－－是一種很好的林地枝幹效果。繼續畫樹枝，在它們未乾時，潑灑同樣效果於茂密的樹葉裡，潑灑深藍和奎那克立東紅所調出的紫色，然後繼續畫樹枝穿透已潑灑的顏色。灑一些紫色在已灑上水的地方。

著 色 程 序

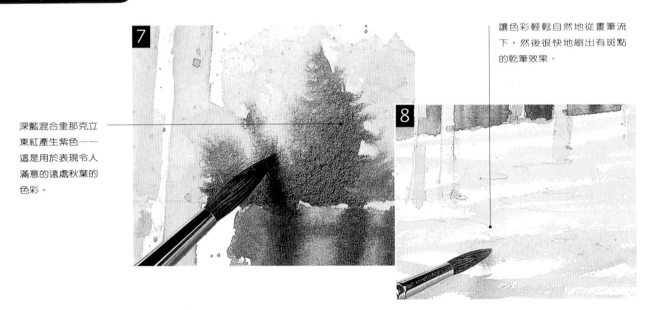

深藍混合奎那克立東紅產生紫色－－這是用於表現令人滿意的遠處秋葉的色彩。

讓色彩輕鬆自然地從畫筆流下，然後很快地刷出有斑點的乾筆效果。

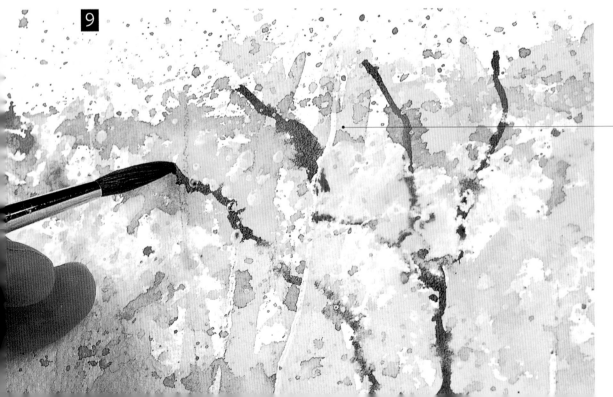

樹枝向外擴張，這些地方的顏色會滲入水裡，但是只有表現在乾燥紙上的效果最好－－這是一種表現林地樹枝的效果。

10 準備奎那克立東紅（quinacridone red）、藍紫（ultramarine blue violet）的混合色。用八號筆濕潤樹幹，保留主色的一些亮光以及白色紙底，展現樹葉的深遠。

11 加顏色於遮蓋液的上邊，讓它擴散過遠處的枝幹和樹葉，那兒是遮蓬般的茂密樹葉開始呈現的地方，但仍需保留少許白色底。加水於地面，使之產生淡化的邊緣。

12 繼續畫森林樹葉所形成的蓬蓋，用八號筆潑洒水並畫上紫色。繼續潑灑稍多的顏色。疏鬆地讓枝幹交織其間。

13 準備濃重的深褐色。潑洒水於森林地面，然後用筆尖刷上長條狀顏色。

14 在林地的茂密樹葉上灑水，接著潑灑一些強烈暗色以增強紫色的暗調。潑灑更多的水在森林的地面上，然後用八號筆的筆尖畫較暗的色彩。用深藍與奎那克立東紅混合得來的紫色，從樹幹的根部開始畫陰影。讓它乾。

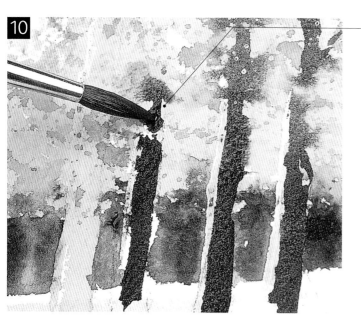

刷水和灑水濕潤樹幹，讓某些區域的色彩擴散開來，但仍要維持樹的形狀。

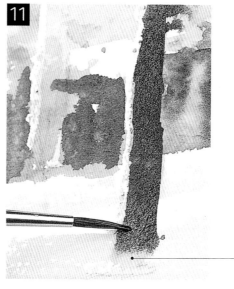

那彷如消失不見的邊緣，使這些樹看起來彷彿從森林地面長出來似的。

這些暗色調有助於強化質感。

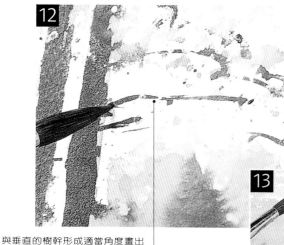

與垂直的樹幹形成適當角度畫出對角線般的樹枝。

這些長條狀色彩製造出陰影和秋天的樹葉的質感。

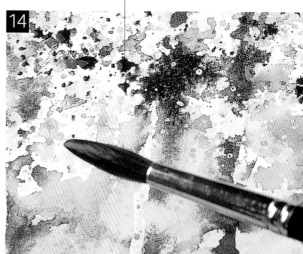

15 剝除遮蓋液,較厚的地方要小心拉除;用指頭拭除其他的遮蓋液使天空的光點呈現——要比實際需要的多些。用色彩點出一些透過的光——在此處,亮麗的鎘檸檬黃被用上了。這將使你能在這幅畫即將完成時,加入亮麗秋色。

16 用三號筆畫樹林和枝幹並在其間運用天空的光點穿透。它富有彈性地覆上秋葉色彩,因此樹葉看起來好像在樹幹的前面。當進入下一步驟,準備畫樹幹或樹枝時,優雅地在著色的地方去除一些水,然後畫上穿過潮濕區的樹枝,因此在適當位置擴散、使人看起來就像是森林的一部份。

17 用乾淨水和四號筆,柔化遮蓋液所保留的樹幹的硬邊。

著色程序

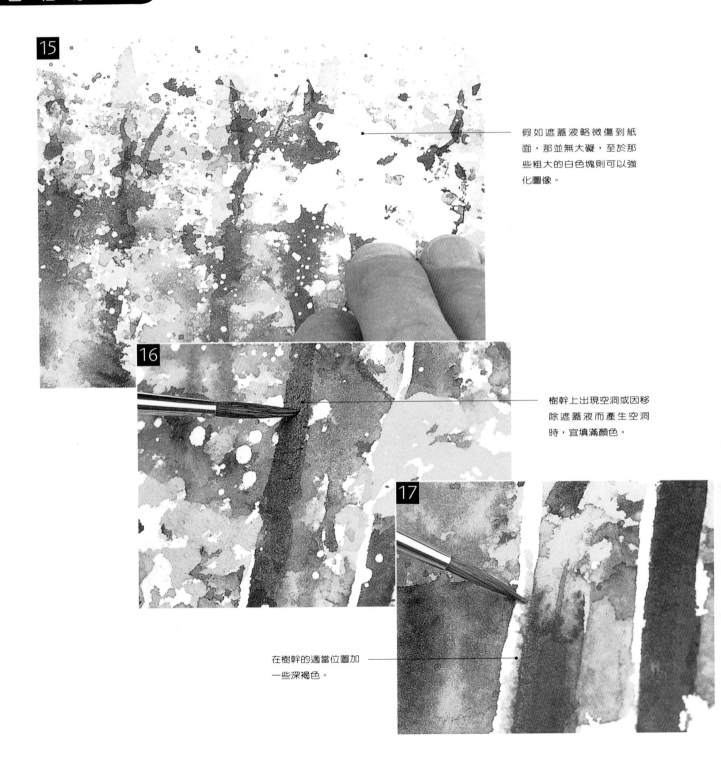

假如遮蓋液略微傷到紙面,那並無大礙,至於那些粗大的白色塊則可以強化圖像。

樹幹上出現空洞或因移除遮蓋液而產生空洞時,宜填滿顏色。

在樹幹的適當位置加一些深褐色。

〈秋天的灌木林〉完成圖

　　注意這幅畫裡的樹林看起來就像前景與背景之間的隔屏。尤其是在前景裡，其表現細節的效果是用簡潔的筆觸畫出來的——這是配合構圖上的需要以及藉由試驗而捨棄清晰描繪前景來強化中景。

秋天的灌木林
Joe Francis Dowden的水彩作品

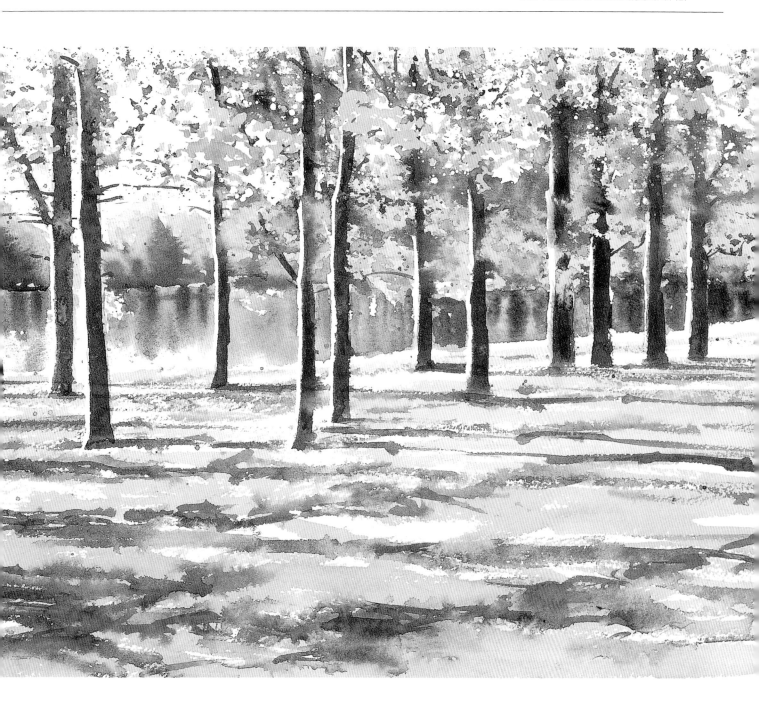

10·陽光照射下的寬闊河流

此一示範計劃展現出不同技法的多樣變化，它打造出一種迷人的簡明效果。細心地運用濕中濕渲染法、賦予河流裡真實的潮濕、對比、光亮、優雅而又簡潔的筆法和細節處理效果。

材 料

顏料
鎘檸檬黃、奎那克立東紅、土黃、弗莎婁藍、深褐、奎那克立東紫紅、深藍、天藍、弗莎婁綠、靛青、培恩灰、鈷藍、鈦白

水彩紙
140磅冷壓紙

四、六、八、十二號筆、二號、三十號松鼠毫筆

2B 鉛筆

遮蓋液 阿拉伯膠

遮蓋用膠帶

含有個別淺碟的調色盤

1 速寫圖像的線條，然後浸泡紙張，釘於畫板上去繃平紙張以避免有皺紋。當畫水景時，水面要給人濕淋淋的印象。用膠帶遮蓋物像的邊緣。分別調好奎那克立東紅和土黃。用八號筆潤濕從水面到紙張上端的天空區域。要避免弄濕畫面裡的建築物。用八號筆小心地塗上奎那克立東紅。在留白的建築物加上顏色。在天空底部著色，使顏色向上擴散。

2 用濕中濕畫法在奎那克立東紅色的天空加上土黃，使它成為富有變化的渲染。兩種顏色相遇的地方會自然融合。

著 色 程 序

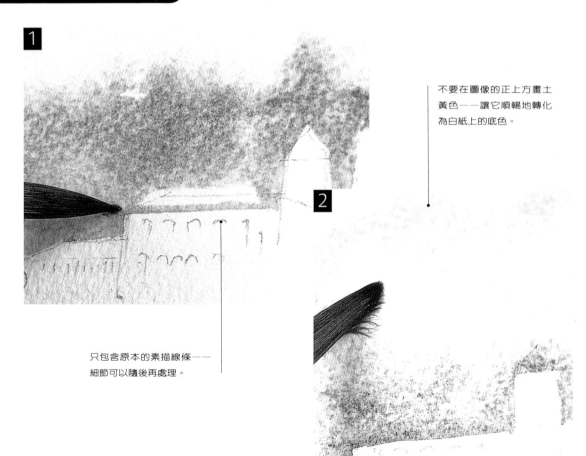

不要在圖像的正上方畫土黃色——讓它順暢地轉化為白紙上的底色。

只包含原本的素描線條——細節可以隨後再處理。

3 　準備好十二號筆。以充分的水調好所需用的弗莎婁藍。假如畫面已經乾燥，就不可再濕潤它，否則再加上去的顏色會干擾原先色彩的渲染效果。如果這種情形已經發生，那就只好等全乾後，再濕潤一次。用十六號筆，以濕中濕法，用乾淨的水渲濕天空，然後以調開的藍色從右上角開始著色。這是面對太陽的空域，它佔畫面的四分之一。

4 　加水接續渲染開的藍色，在留白的邊緣加土黃和奎那克立東紅色。此時還要為樹林保留明亮的色塊。

5 　當畫面尚濕時，加上較強的弗莎婁藍色。要注意保持建築物周圍輪廓線的清晰，並用筆尖描繪它們的邊緣。

　這是一種濕中濕的漸層渲染方法。當它仍然潮濕時，在渲染的底邊加水使每一邊都顯得柔順。

6 　準備一些鎘檸檬黃。用十六號筆，浸泡筆尖於水裡，然後以隨機的方式濕潤紙張。讓紙張沿著畫裡的河堤保持乾燥。當紙張仍未乾時，以同樣的過程繼續加鎘檸檬黃。它混合不同份量的水分、創造出粗糙紋理的形態。加更多的清水、塗上鎘檸檬黃，作出太陽的反光。讓它在適當位置穿過天空形成亮麗的綠色。然後用吹風機吹乾。

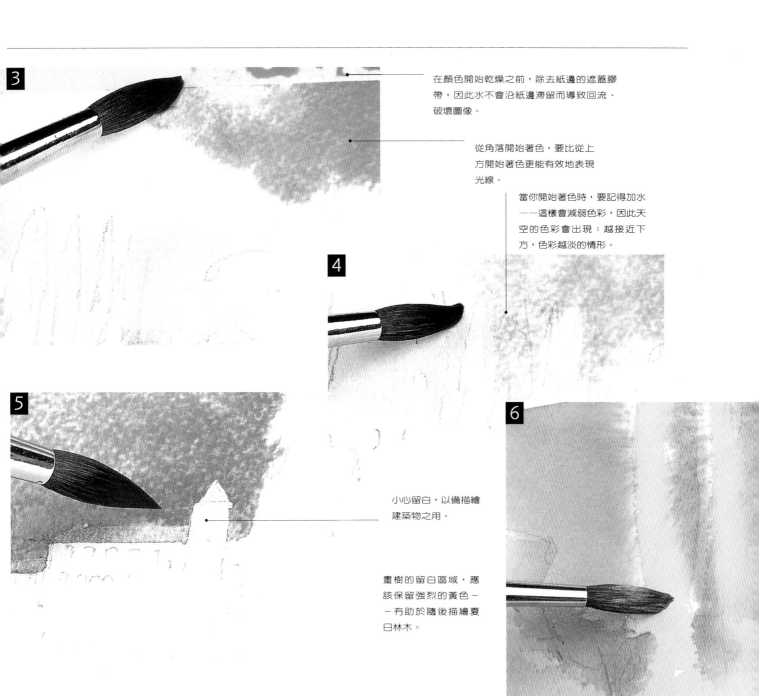

3

在顏色開始乾燥之前，除去紙邊的遮蓋膠帶，因此水不會沿紙邊滯留而導致回流、破壞圖像。

從角落開始著色，要比從上方開始著色更能有效地表現光線。

當你開始著色時，要記得加水──這樣會減弱色彩，因此天空的色彩會出現：越接近下方，色彩越淡的情形。

4

5

小心留白，以備描繪建築物之用。

畫樹的留白區域，應該保留強烈的黃色──有助於隨後描繪夏日林木。

6

7 在水中畫出白線。這樣可以畫出遠處水面閃亮光點或條狀水紋。準備好大量深褐和水。在另一調色盤準備大量弗莎婁藍。隨時準備一些乾淨水和兩支乾淨的筆——其中一支用於著色，另一支是用於再一次濕潤紙張。濕潤河流區域。現在用中號筆，例如十六號圓貂毛筆，著深褐色於河流上。讓深褐色向上擴散到中間位置，如此一來，它會沿著所使用的白紙邊緣擴散。

8 當它仍然潮濕時，用十六號筆沾濃厚的弗莎婁藍從底部往上渲染。用更多的水和較少的顏料讓色彩向上減弱。這樣會使色彩略微轉為紫色。然後用八號或十二號筆刷上這個顏色。

9 在白紙上塗抹弗莎婁藍的地方會浮現明淨的藍色。

著 色 程 序

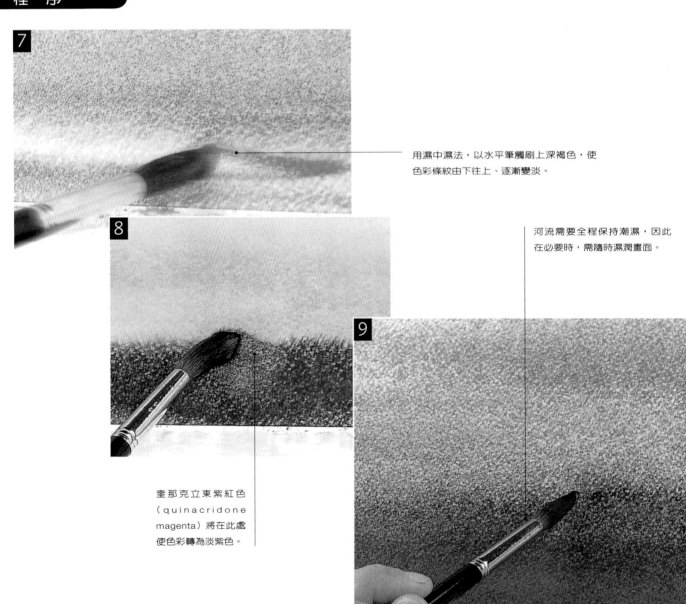

用濕中濕法，以水平筆觸刷上深褐色，使色彩條紋由下往上、逐漸變淡。

河流需要全程保持潮濕，因此在必要時，需隨時濕潤畫面。

奎那克立東紫紅色（quinacridone magenta）將在此處使色彩轉為淡紫色。

10 混合綠色、鎘檸檬黃、弗莎婁綠以及深褐色。調好備用。用十二號筆的側鋒加水於河堤邊的樹林。讓水在紙面上產生作用，並保留條紋之間的高低起伏。用筆尖加綠色，讓綠色在紙面上擴散。然後用較小的筆（六號或四號）使樹林保持濕潤，滴深藍進入陰影區域。在遠處的樹林以及下方的河堤上加水。用深藍和少許深褐的混合色加深白楊樹的陰影。加天藍色強化質感。使用鎘檸檬黃和弗莎婁綠所調配的綠色，繼續畫樹林。

11 沿著所見的屋頂濕潤後加深藍界定遠處建築物的邊緣。用弗莎樓綠、深褐和靛青所調配的深綠色畫樹。

12 以黃色為根基的深褐加鎘檸檬黃，留白色紙的閃光以及先前的一些主要色彩。現在可以運用調色盤裡的一些暗色。必要時可用靛青和培恩灰強化它。用十字交叉筆觸在樹上加清水，然後用六號筆著暗色。

13 加鎘檸檬黃於白楊樹上。用二號筆加濃厚色彩於潮濕的樹上，使色彩擴散。加上一些色彩、讓它乾。用一些土黃色，以乾上濕的方法加在建築物上。

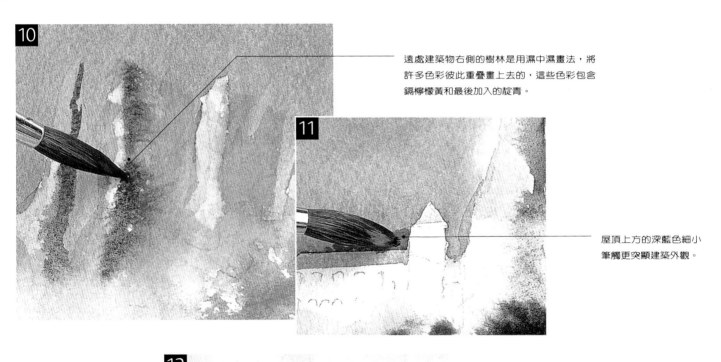

遠處建築物右側的樹林是用濕中濕畫法，將許多色彩彼此重疊畫上去的，這些色彩包含鎘檸檬黃和最後加入的靛青。

屋頂上方的深藍色細小筆觸更突顯建築外觀。

確定留下這兒閃光的白紙以及主要色彩的一部份。

輕輕地在濕潤的樹林上畫過一道濃烈的鎘檸檬黃，然後讓色彩擴散開來。

在這兒以乾上濕法謹慎地著色。

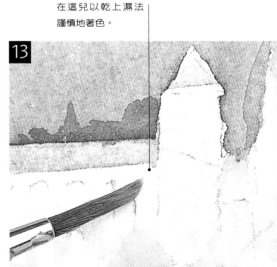

14 混合鎘檸檬黃和深褐色，然後加些弗莎婁綠。乾筆刷過左邊的河堤。等乾了後，用靛青畫左邊河堤樹下草地的陰影。使陰影往上與樹幹連接。

15 用二號筆，以乾上濕法，加稀釋後的深褐色於建築物屋頂。用少許土黃和一些深褐色畫窗形。讓窗格乾了之後，加上深藍和深褐的混色。

16 準備一些深褐色。刷一些清水於左邊河堤。用二號筆筆尖沿著河堤下邊加深褐色的渲染。在重新濕潤之後，在樹葉和草地之間，畫長而直的陰影線條。加靛青於調色盤的綠色顏料中，然後用二號筆尖強化陰影，並給予地面明確的外觀。

17 你可以回到一幅畫的某些地方，去加強已經略微變淡的區域，比較其他已經做好調子的地方。這兒右邊河堤遠處的白楊樹，已經使用稍多的天藍色畫好了。

著 色 程 序

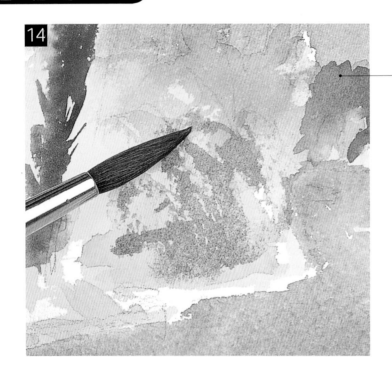

右側陰影已經著好顏色——
中間一個已經刷好。

要注意剛畫好的屋頂下方那一排
窗格以及小三角形下方的一側，
要如何保留先前的一些顏色。

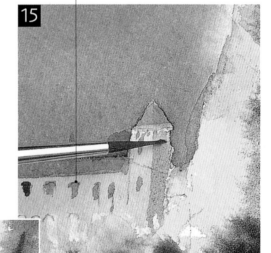

用濕中濕法刷深褐色
於河堤上。

這兒，遠處的白楊樹
已用較多的天藍色畫
好了。

18 準備一些深藍色，然後用二號筆加在背景裡。這樣會加強往河流後退而消失於遠處視點的效果。藍色增加深遠的視覺效果，一般畫面常用同樣方法表現此種視覺焦點。加一些長條狀的天藍和鈷藍的混合色在遠處河堤上。許多色彩被繼續加入水和色彩的渲染裡－－這是此種媒材的基本用法。用羊毫、貂毛或松鼠毛之類的大軟筆重新濕潤河流的上半段。當有完整的林地倒影在右側時，就運用充分的水把濕潤的區域帶向圖像底部的右邊。三十號松鼠毛筆常被用於濕的渲染。別擔心此一渲染會干擾底下的色彩；當色彩乾後，它會變得光滑而又穩當。

19 用十二號筆調配少許阿拉伯膠進入潮濕的渲染裡。當它仍然潮濕時，加暗色入河流。培恩灰和弗莎婁綠的混合色被用來畫樹的倒影。要注意它們是模糊的，但仍在控制下，因為那是阿拉伯膠的厚重效果所造成的，它阻擋色彩繼續擴散，否則會擴散入渲染中。繼續用暗色迅速加入河流的渲染裡。注意暗色彩如何發揮它的遮蓋效果。

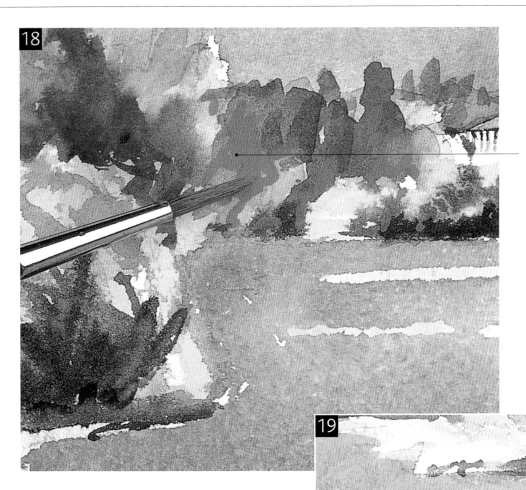

天藍色被畫在遠處茂密樹林的河堤葉飾上。

刷乾淨水於河流上，然後只在一些筆觸裡加入少許的阿拉伯膠。

20 當它尚未乾時，加濃厚的鎘檸檬黃於遠處的河流上。刷天藍色在河流上，然後繼續在右側河堤加鎘檸檬黃，一直加到後面的白楊樹為止。

21 用六號筆向下加長條狀的深褐色於潮濕的渲染裡作為左側河堤的倒影；把鎘檸檬黃加在長條深褐色區域。

22 用二號筆，加培恩灰在濕渲染的遠處河面上，同時把這些顏色垂直向下帶，作出深而厚的倒影。用更多的色彩加暗渲染的色彩。

23 加深褐和弗莎婁綠的混色，作為左側白楊樹的倒影。繼續加顏色於此一渲染中－－這兒的弗莎婁綠被加入天藍色。用小筆在河堤下方著色。用吹風機小心地吹乾整個渲染區。用濕中濕法，滴鎘檸檬黃進入較暗的顏色裡。

著 色 程 序

注意遮蓋的效果將如何開始顯現。

用濕中濕法在河流裡畫上亮色。

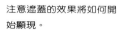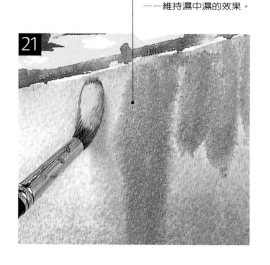

深褐色和鎘檸檬黃已經往下刷
－－維持濕中濕的效果。

較暗的顏色，包含培恩灰，已被垂直刷下，產生濕中濕效果。

將鎘檸檬黃或黃色混入白色，可以用來畫漂浮的水草和水蓮。

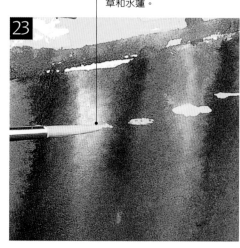

〈陽光照射下的寬闊河流〉完成圖

　　注意這幅畫的細膩描繪區域如何構成整幅畫的趣味焦點。畫面的單純性可以視為這幅畫的良好效果，雖然水面的效果有些偏重於濕性渲染的堆疊，但是真實的動感卻來自河流的彎曲和光線、倒影的運用。觀賞者的眼光立刻被吸引到這幅畫裡，沿著河流兩岸的白楊樹向前推展到遠處的別墅，只覺得那多葉的林木彷彿就在眼前。

陽光照射下的寬闊河流

Joe Francis Dowden的水彩作品

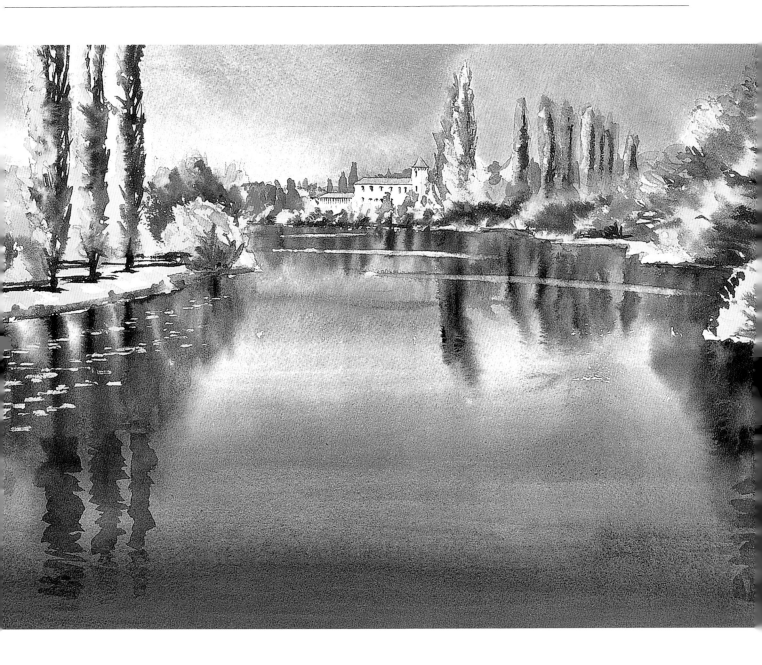

索引

國家圖書館出版預行編目資料

水彩畫：各種著色技法的步驟解析 / Joe Francis Dowden 著；林仁傑翻譯 . -- 初版 . --〔臺北縣〕永和市：視傳文化，2004〔民93〕
面：　公分 .

含索引
譯自：Watercolour painting pure and simple

ISBN 986-7652-09-6　（精裝）

1.水彩畫 － 技法 2.水彩畫 － 作品集

948.4　　　　　　　　　　　　　　92017343

謝誌

Quarto would like to thank the following individuals who took part in the step-by-step demonstrations: Glynnis Barnes Mellish, Adelene Fletcher, Julia Rowntree, Mark Topham.

Many thanks to Henry Wyatt at Art Club at the Triumph Press for providing materials and equipment used throughout the book. (Triumph Press, 91 High Street, Edgware, Middlesex, HA8 7DB, tel: +44 (0) 208 951 3883)

The author would like to extend grateful thanks to Christopher Barford and Rita Stappard for encouragement in all his endeavours.

All other photographs and illustrations are the copyright of Quarto Publishing plc. While every effort has been made to credit contributors, we would like to apologise in advance if there have been any omissions or errors.